動腦遊戲

好好玩

彩色
隨身版

腦力&創意工作室◎編著

前 言 *Introduction*

大腦潛力無限，智商可以改變。科學資料顯示，一個普通人的大腦開發區域是很少的，一般只佔30%左右，還有70%多處於未啟動狀態，如果加以訓練，會有很大的提升空間。愛因斯坦曾說過：「一個人的認知是有限的，而想像力無窮。」大腦不是一個要被填滿的容器，而是一個需要被點燃的火把。而遊戲，則是點燃這個火把的有效方式，能讓你在輕鬆愉悅的環境裡，不知不覺的提高了自己的智力。

在實際生活中，我們往往也會遇到這樣的麻煩問題，需要我們動動自己的腦子，運用想像力、判斷力和邏輯推理能力，發揮自己的聰明才智才能解決。《動腦遊戲好好玩》以一個全新的視角，攫取日常生活中的經典事例，採用寓教於樂的方式，用淺顯的語言敘述一個個簡單易行的動腦小遊戲和實驗，在給讀者生活帶來歡樂的同時，不忘進行智慧的提升、思維的開拓、理解的滲透與知識的增進。不僅讓您在遊戲中玩得開心，還能真正地體會到自己動手動腦的樂趣，真正地培養您喜歡探索

科學奧祕的習慣，讓自己完全掌握科學道理。

智慧就是力量，智慧就是財富，智慧就是一個人得以成功的基礎。我們的生活中不是缺少智慧，而是缺少發現智慧的眼睛。事實證明，絕大多數現代人習慣了左腦的思維方式，而對右腦的開發卻少之又少，因而使得人的思維容易處於一種定勢，而這完全是可以通過鍛鍊來改變和避免的。只有充分的運用大腦，才能激發大腦更多的潛能。

《動腦遊戲好好玩》就是一本易於所有人應用並充分挖掘個人潛力和智慧的神奇書籍，書中精心收集了一百三十多個經典動腦遊戲，完全取材於日常生活，從語文、數學、化學、物理、自然科學等知識全面著手，集智慧、知識、思維、娛樂為一體，讓您在娛樂的同時也能輕鬆獲取知識。同時，幫助那些曾經深受頑固的思想障礙困惑的人們，找尋如何從容自如去衡量和應付任何事情的方法。引人入勝的動腦遊戲，在遊戲與挑戰之間，既能讓你蹙眉、凝神，又能讓你會心一笑，在有意無意中點燃你的智慧火花，充分開發你的大腦，使你的智力全面升級！

TABLE OF CONTENTS

書頁上點點的智慧 ‧‧‧‧‧ 6
環球一周 ‧‧‧‧‧‧‧‧‧‧‧ 7
添數遊戲 ‧‧‧‧‧‧‧‧‧‧‧ 8
智鬥奸商 ‧‧‧‧‧‧‧‧‧‧‧ 10
睜一隻眼閉一隻眼 ‧‧‧‧‧ 12
農夫過河 ‧‧‧‧‧‧‧‧‧‧‧ 13
量水問題 ‧‧‧‧‧‧‧‧‧‧‧ 14
選擇理髮師 ‧‧‧‧‧‧‧‧‧ 15
營救公主 ‧‧‧‧‧‧‧‧‧‧‧ 16
賠了還是賺了 ‧‧‧‧‧‧‧‧ 18
婷婷的煩惱 ‧‧‧‧‧‧‧‧‧ 19
公雞下蛋 ‧‧‧‧‧‧‧‧‧‧‧ 20
寶藏的密碼 ‧‧‧‧‧‧‧‧‧ 22
和平過河 ‧‧‧‧‧‧‧‧‧‧‧ 23
細菌分裂 ‧‧‧‧‧‧‧‧‧‧‧ 24
清官分牛 ‧‧‧‧‧‧‧‧‧‧‧ 25
大小和尚分饅頭 ‧‧‧‧‧‧ 26
選駙馬 ‧‧‧‧‧‧‧‧‧‧‧‧‧ 27
失蹤的銀子 ‧‧‧‧‧‧‧‧‧ 28
果凍問題 ‧‧‧‧‧‧‧‧‧‧‧ 29
神奇的透視鏡 ‧‧‧‧‧‧‧‧ 30
何時再會 ‧‧‧‧‧‧‧‧‧‧‧ 32
猜牌遊戲 ‧‧‧‧‧‧‧‧‧‧‧ 33
最佳方案 ‧‧‧‧‧‧‧‧‧‧‧ 34
誰是兇手 ‧‧‧‧‧‧‧‧‧‧‧ 35
天平秤球 ‧‧‧‧‧‧‧‧‧‧‧ 37
老闆娘量酒 ‧‧‧‧‧‧‧‧‧ 38
抓豆活命 ‧‧‧‧‧‧‧‧‧‧‧ 39
合理的解釋 ‧‧‧‧‧‧‧‧‧ 40
理髮師與絞刑架 ‧‧‧‧‧‧ 42
破碎的玻璃瓶 ‧‧‧‧‧‧‧‧ 43

神奇的魔術 ‧‧‧‧‧‧‧‧‧ 44
牛頓的智慧 ‧‧‧‧‧‧‧‧‧ 45
巧提玻璃杯 ‧‧‧‧‧‧‧‧‧ 46
飛不走的氣球 ‧‧‧‧‧‧‧‧ 47
必贏的遊戲 ‧‧‧‧‧‧‧‧‧ 48
站立問題 ‧‧‧‧‧‧‧‧‧‧‧ 49
讀不對的店名 ‧‧‧‧‧‧‧‧ 50
阿基米德的智慧 ‧‧‧‧‧‧ 51
問路 ‧‧‧‧‧‧‧‧‧‧‧‧‧‧‧ 52
一封家書 ‧‧‧‧‧‧‧‧‧‧‧ 54
漢字新解 ‧‧‧‧‧‧‧‧‧‧‧ 55
手套的顏色 ‧‧‧‧‧‧‧‧‧ 56
煎餅問題 ‧‧‧‧‧‧‧‧‧‧‧ 57
聰明的小狐狸 ‧‧‧‧‧‧‧‧ 58
分攤車費 ‧‧‧‧‧‧‧‧‧‧‧ 59
A要去哪裡 ‧‧‧‧‧‧‧‧‧‧ 60
開心急轉彎 ‧‧‧‧‧‧‧‧‧ 61
分酒之謎 ‧‧‧‧‧‧‧‧‧‧‧ 62
虎爪逃生 ‧‧‧‧‧‧‧‧‧‧‧ 63
四次比賽 ‧‧‧‧‧‧‧‧‧‧‧ 64
偷偷過橋 ‧‧‧‧‧‧‧‧‧‧‧ 65
誰更聰明 ‧‧‧‧‧‧‧‧‧‧‧ 66
神祕的星球 ‧‧‧‧‧‧‧‧‧ 67
不輸的15點 ‧‧‧‧‧‧‧‧‧ 68
囚徒問題 ‧‧‧‧‧‧‧‧‧‧‧ 70
時間之謎 ‧‧‧‧‧‧‧‧‧‧‧ 71
將軍的妙計 ‧‧‧‧‧‧‧‧‧ 72
戰勝惡魔 ‧‧‧‧‧‧‧‧‧‧‧ 73
來自未來的信 ‧‧‧‧‧‧‧‧ 74
敲門的訣竅 ‧‧‧‧‧‧‧‧‧ 75
特殊任務 ‧‧‧‧‧‧‧‧‧‧‧ 76

一串葡萄和一粒葡萄···· 77
兔子問題··············· 78
劫車行動··············· 79
群猴分棗··············· 80
井底之蛙··············· 81
現在時間··············· 82
朋友聚會··············· 83
神祕的電報············· 84
貨船過橋··············· 85
突擊檢查··············· 86
巧破刁難之計··········· 87
雞蛋不破的祕密········· 88
密度大小··············· 89
奇怪的建築············· 90
巧吃骨頭··············· 91
珠寶分配··············· 92
標準時間··············· 93
獨特的證明············· 94
智取夜明珠············· 95
神奇的魔鏡············· 96
巧熄香菸··············· 97
船速問題··············· 98
數字揭祕··············· 99
密室裡的酒鬼·········· 100
話中玄機·············· 101
巧妙斷金付報酬········ 102
聰明的切法············ 103
生活中的智慧·········· 104
贏了冠軍·············· 105
挑瓜過河·············· 106
高價買畫·············· 107

夢到的金子············ 108
奇怪的舉動············ 110
一百一十一座廟········ 111
酒店猜字·············· 112
蜻蜓點水·············· 113
媽媽的生日············ 114
荒唐對聯·············· 115
乾隆下江南············ 116
失蹤的兩個人·········· 117
制伏逃兵·············· 118
反常行動·············· 119
幾時被淹·············· 120
互換杯子·············· 121
擦不掉的漢字·········· 122
電視機洩露的祕密······ 123
智能預測機············ 124
競選總統·············· 125
智懲小偷·············· 126
巧改對聯·············· 127
對號入座·············· 129
下雨天留客············ 130
如何關係·············· 131
牛牛的妙計············ 132
流淚的海龜············ 133
逃跑的妙計············ 134
小氣的書生············ 135
有趣的成語遊戲········ 137
調出標準時間·········· 138
益智節目·············· 139
解答篇················ 140

書頁上點點的智慧

從前有一個國王，他的一對雙胞胎兒子：大智和若愚，都很年輕有為。隨著時光的流逝，國王漸漸老了，由誰繼承王位也因此成了他心頭難以取捨的一個心病。後來，他終於想出了一個好辦法。這天，他叫來大智和若愚，拿了兩本同樣厚的書，讓兩個兒子分別在書的每一頁都點個點，誰先點完就由誰繼承王位。大兒子大智拿到書就開始按照父親的要求在書的每一頁上點點，動作極其迅速。可是回頭一瞄，只見小兒子若愚拿起書本略一思索，只幾秒鐘就已經完成了老國王所交代的任務。

請問小兒子若愚是怎樣做到幾秒鐘之內就在書的每一頁上點了個點的呢？

環球一周

有一架飛機要進行一次環球航行，飛機只有一個油箱，每箱油可供飛機繞地球半圈。空中沒有加油機，所以飛機要想完成環球航行，必須出動其他的飛機為其加油。已知每個飛機都只有一個油箱，為使這架飛機能夠繞地球一圈回到起飛時的飛機場，至少需要出動幾架飛機(假設所有飛機從同一機場起飛，不允許中途降落，且必須全部安全返回機場)？

7

添數遊戲

明明和軍軍是同班同學兼死黨，他們經常在一起玩。

一天，明明興沖沖的來找軍軍去划船，卻發現軍軍正愁眉苦臉地坐在書桌前。

「軍軍，有心事？」明明小心翼翼的問道。

「是呀，這幾天我遇到了一道『填數』題，怎麼都解不出來，我都快懷疑自己的智商了。」

「那麼拿給我看看吧！」明明說。

君君搔了搔頭皮：「就這題：2+4+6+8=9。」

「奇怪，這應該是道不等式。」

「對啊，題目要求在式子中的四個加數各添上一個數，使它成為等式。我用盡辦法也沒成功。」

「這題目真有意思，我想應該添加的不會是0到9，我試試！」

皇天不負苦心人，解答出來的時候兩個好朋友高興地
跳了起來。

聰明的讀者，你知道這個數是如何添的嗎？

智鬥奸商

有一個窮苦人，恰逢當年洪澇災害，家中接連幾日無米下鍋。迫不得已他向當地的富商借了一筆高利貸。但後來債務到期，窮苦人還是無錢歸還。

富商眨巴眨巴眼，對窮苦人說，「不還債也可以，只要把你的女兒許配給我就行了。」富商覬覦窮苦人的女兒已經很久很久了，正愁找不著機會呢。

窮苦人十分惶恐和無助，只好請求富商再給自己一次機會。富商心想，以後就要成一家人了，不如多賣他個人情。於是他假惺惺的對窮苦人說：「好吧，那就再給你一次機會吧。」

他提出，他將在他的布袋裡放兩張字條，要窮苦人從中抓出一張字條，如果抓到的字條上寫著「取消債務」，那麼就可以自動取消他的債務並使他的女兒獲得自由；如果抓到的字條上寫著「許配女兒」，就要把他的女兒許配給他做妻子，同時債務也可以取消。

10

窮苦人沒有其他選擇，無可奈何地同意了。

到了約定的日子，富商果然帶來了一個布袋，窮苦人明白，這個狡猾的傢伙在裡面放的兩張字條上寫的都是「許配女兒」，無論他抓哪一個，結果都一樣。突然，一個聰明的想法從他的腦海中閃過，他慢慢將手伸進布袋……

終於他憑自己的機智，免費消除了這筆債務，也沒有把女兒嫁給富商。你知道這個窮苦人用了什麼辦法嗎？

睜一隻眼閉一隻眼

家豪是一名優秀的士兵，他當兵多年從未偷懶，也從沒犯過錯誤。一天晚上，他在站崗值勤時，明明看到有敵人悄悄向他摸過來，他卻睜一隻眼閉一隻眼，這是為什麼？

農夫過河

一個農夫帶著兩隻羊和一棵
白菜，回家路上遇到一條小
河。河邊停著一只小船，可
是這只小船實在太小了，一
次最多只可以乘載農夫和
一隻羊或是一顆白菜。農
夫想，這也不難，我分三次
就可以把羊和白菜都運過河
去。可他又一想，不行！因

為如果他不守在面前，羊就會把白菜吃掉。他想來想
去也想不出個好辦法，坐在橋邊為難極了。

後來，一位路過的賣油翁幫農夫想出了一個好辦法，
農夫按照賣油翁教他的辦法，真的把羊和白菜用這只
小船運過河了。

聰明的讀者，你想到該如何幫農夫過河了嗎？

13

量水問題

王約翰是一名國中生，這天，他做化學實驗的時候遇到了個棘手的問題。原因是他在做實驗的時候需要量出四百毫升的水來，可是他身邊除了一個五百毫升的容器和三百毫升的容器外，就沒有其他的輔助工具。聰明的王約翰低頭想了一會兒，就想到了解決辦法。

親愛的讀者朋友，你知道王約翰怎麼解決這一道難題嗎？

選擇理髮師

在印度一個偏僻的山村裡，住著這麼一群村民。他們幾乎與世隔絕，非常落後，一直過著自給自足的封閉生活，從不外出消費，也從來沒有人出過這個村子。在這個偏僻的村子裡，僅有兩個理髮師，其中一個理髮師很愛乾淨，總是將自己打扮的乾淨俐落，可是唯有頭髮總是豎在頭上，感覺很亂、很不順眼。而另一個理髮師則正好相反，平時穿的骯髒邋遢，唯有一頭秀髮總是那麼的順貼、好看。一天，村子裡來了個科學家要去理髮，請你幫他選擇一下，該去哪家理髮店理髮。

營救公主

難度指數 ★ 　　　　所用時間（ 　　 ）秒　答案見 P141

從前，有一個國王，他的王妃們為他生了很多兒子，但遺憾的是一直沒有女兒。在他五十二歲那年，終於迎來了他的第一位小公主。這是位十分美麗可愛的公主，十分受國王疼愛，奉為掌上明珠。在一個晴朗的夏夜，國王和公主在後花園賞月，突然，皇宮來了一個刺客，被侍衛發覺後刺客擄走公主逃出了皇宮。很快，刺客便擺脫了大隊侍衛的追捕，只有皇上的貼身侍衛巴巴拉一直緊隨其後。天色越來越黑，不久，刺客的身影便消失在巴巴拉前面不遠處的朦朧夜色中。

巴巴拉很快追到刺客消失的地方，發現面前有兩條岔路，一條路上很寂靜，一點聲響都沒有，另一條路上卻不停的有青蛙的叫聲傳來，叫得人心煩意亂。巴巴拉這下為難了，搔頭搔半天也決定不了該走哪條路去追刺客。

親愛的讀者，如果你是巴巴拉，你會選擇走哪條路去
營救公主呢？

賠了還是賺了

有一個人花88美元錢在市集上買了一幅畫，95美元賣掉了。回去後他躺在床上想了想，覺得不划算，第二天他又去市集花了100美元把畫買回來了，以110美元的價格賣給了另外一個人。請問在這場交易中他是賠了還是賺了，賠（或者賺）了多少？

婷婷的煩惱

婷婷從1開始連續寫數，1、2、3、……一直寫到200多才停止。寫完後，她數了數自己一共寫了多少個數字。婷婷第一次數出共寫了534個數字，又數了一遍，卻是532個數字。一個一位數有1個數字，一個兩位數有兩個數，一個三位數有三個數字。我們知道其中肯定只有一個答案是正確的。請你算一算，婷婷哪一次數得對，她寫的最後一個數字是多少？

19

公雞下蛋

| 難度指數 ★ | 所用時間（　　）秒 | 答案見 P142 |

從前，有一個刁蠻任性的國王，常常刁難自己的臣子，向他們提出一些不可能實現的要求。

一天，國王吃著雞蛋，突發奇想叫來一位大臣，聲稱自己吃厭了母雞下的蛋，要求大臣第二天早上之前一定要為他找到一個公雞蛋，否則就要殺了大臣。

這可愁壞了大臣，明知事情辦不到，可國王的命令又

不可違抗。大臣只好無奈的回去了。大臣的兒子見自己的父親無精打采,問明情況後,他想了想,說自己能幫父親解決問題。第二天,他代替父親去面見國王,跟國王說了幾句話之後,國王果然免了父親的殺頭之禍。

你知道大臣的兒子是怎麼解決問題的嗎?他又跟國王說了些什麼?

寶藏的密碼

阿里巴巴和四十大盜終於找到了地圖上的寶藏，他們為什麼不進入取得寶藏呢？原來，寶藏的設計者很聰明，在寶藏的外面有一道很堅固的石門，必須按對正確的密碼才能進入石門，否則寶藏就跟著石門一併被毀。

石門上有提示：密碼是個七位數，從「4957283980」中去掉三個數位（剩下的數位前後順序不變），組成最大的七位數，這個七位數就是密碼。阿里巴巴搔了搔頭，輸入了一個密碼，石門轟的一聲就打開了。

親愛的讀者朋友，你知道密碼是多少了嗎？

和平過河

有一條東西流向的小河，河上有一座獨木橋，橋很窄，每次只能允許一個人通過。從南邊來了一個推車人，車上裝滿了柴禾；往北去的一個挑擔人，挑了兩捆蘆葦在肩上。兩個人趕路走得急，到了橋上互不相讓，可是兩人沒有爭吵，順順利利過了橋。請你仔細想一想，他們是怎樣過橋的？

23

細菌分裂

地球上的大多數細菌，它們都是靠分裂方式來進行繁殖。也就是說1個分裂成2個，2個分裂成4個。有一種細菌，每一分鐘就進行一次分裂。把一個這種細菌放在瓶子裡，到充滿為止，用了1個小時。如果一開始時，將2個這種細菌放入瓶子裡，那麼，到充滿瓶子需要多長時間？

清官分牛

北宋年間，瀘州知縣趙明傳遇到了一起難斷的家庭糾紛案。案子是這樣的：有一位老人，辛勤勞動了一生，留下了十九頭牛的積蓄。老人臨終前留下遺囑：這十九頭牛中，老大分得二分之一，老二分得四分之一，老三分得五分之一。遺囑中規定，牛是老人一生辛勞所得，不能宰殺，只能整頭的分。三兄弟分了幾天，也沒有想出一個合理的分法，於是請求趙知縣代為分牛。俗話說的好，「清官難斷家務事」，這下可為難了趙知府。

聰明的讀者，你能為趙知縣想一個合理的方案嗎？

大小和尚分饅頭

有一道有趣的數學題目：某寺廟有一百個和尚，每天早飯寺廟食堂做一百個饅頭。其中大和尚每人分三個，小和尚每三人分一個，這些饅頭正好被分完。

請你算一算這座寺廟共有大和尚多少人，小和尚多少人？

選駙馬

傳說，古代有一個國王，非常賞識有才華、有知識的人。適逢公主招選駙馬，在全國貼出告示。告示上稱，不管布衣平民還是達官顯要，凡是能回答出國王的問題，都有機會參加招選駙馬。問題如下：有兩根長短不均的香，每根香燒完的時間是一個小時，問用什麼方法能確定一段十五分鐘的時間？

失蹤的銀子

有三個書生進京趕考，住在城中的旅館，共三間房，每間房十兩銀子。書生每人拿出十兩共三十兩銀子讓小二交給老闆。老闆一看書生三人，覺得可以給予優惠，只收了二十五兩銀子，剩下的五兩銀子讓小二退還書生。誰知小二心想，退他們五兩銀子他們也不好分，於是偷拿了二兩。這樣一來那三位書生每人各花了九兩銀子，三個人一共花了二十七兩，再加上小二拿的那二兩，總共是二十九兩。可是當初他們三個人一共付出了三十兩，那麼還有一兩呢？銀子怎麼會無緣無故失蹤呢？

果凍問題

難度指數 ★　　　　　**所用時間（　　　）秒　　答案見 P143**

俊宏帶著自己的女兒Lily和
Lulu在廣場上散步，路過一
個果凍自動販賣機。

「爸爸，我想要一個果
凍。」Lily說。

「爸爸，我也要，而且果凍
顏色要跟姐姐的一樣。」Lulu任性地嘟著嘴說。

果凍販賣機裡共有五個紅色的果凍，九個綠色的果
凍，每個果凍售價一元。

俊宏摸了摸口袋，還有十元，他思考著：如果花七塊
錢，一定可以得到兩個綠色的果凍，因為就算所有紅
色的果凍花去五塊錢，還有兩塊錢可以買到兩個綠色
的果凍。或者他花去十一塊錢肯定可得到兩個紅色的
果凍。可自己只帶了十元，他為難地想，到底能不能
滿足女兒的要求呢？

神奇的透視鏡

唐僧師徒四人西天取經，路途坎坷，生活卻也不枯燥。一天，八戒不知從哪弄來一副太陽眼鏡，在大師兄面前炫耀：「大師兄，這可不是普通的太陽眼鏡，是一副透視鏡，能看透紙背面的數字！」

悟空笑了起來：「八戒，你就吹牛吧！反正也不要你納稅。」八戒不服：「不信你們可以試試！」

唐僧慢條斯理地說：「據我所知，目前人類只研究出紅外線，沒聽說過什麼透視鏡，能讓我戴上試試嗎？」

八戒：「你們戴上沒有用，得按我的要求做，這副神奇的眼鏡就能有神奇的透視功能了。」

唐僧師徒三人甚感好奇，要求一驗真假。

「你們任寫一個多位數，然後再把此數的每位數順序隨意打亂，組成一個新數，再用這兩個數相減，從得到的差中任挑一個數字寫在紙上，把紙片揉成一團，

最後你把其餘的數字告訴我，我就能穿透紙看清上面寫的數字。」

唐僧和悟空、沙僧商量後寫了一個69573-36795=32778，挑出第三個數字「7」寫在紙上。對八戒說：「差中其餘的數字是3278，你說紙上寫的數字是幾？」

八戒故意把太陽眼鏡抬上抬下的看了一會兒說：「紙片上寫的數字是7！」

沙僧問道：「二師兄，真神了！能告訴我這太陽眼鏡在哪裡能買到。」

八戒這下更神氣了，說：「全世界只有我這一副！等我戴夠了，再考慮借你戴幾天。」

悟空不服，去找觀音理論。觀音卻一下就道出了八戒的祕密，揭穿他這只不過是普通的太陽眼鏡。你知道這其中的祕密嗎？

何時再會

難度指數　★　　　　　所用時間（　　　）秒　　答案見 P144

有三個老朋友，分手的時候約定了下次見面的時間和地點。可是不幸的是，分手後三個人都忘了約定的是哪一天，只記得地點在哪。於是甲決定，每三天去一次約定的地點，乙決定每四天去一次決定的地點，丙決定每五天去一次約定的地點。這樣過了半個月，他們彼此還是沒有見到面，請問最少還要多久，他們才能再次見面？

猜牌遊戲

四個好朋友玩一種猜牌遊戲。他們知道桌子的抽屜裡有十六張撲克牌：紅桃A、Q、4，黑桃J、8、4、2、7、3，梅花K、Q、5、4、6，方塊A、5。妮可小姐從這十六張牌中挑出一張牌來，並把這張牌的點數告訴了史蒂芬，把這張牌的花色告訴了布朗尼。這時，妮可小姐問史蒂芬先生和布朗尼先生：你們能從已知的點數或花色中推知這張牌是什麼牌嗎？傑克遜先生聽到如下的對話：

史蒂芬先生：我不知道這張牌。

布朗尼先生：我知道你不知道這張牌。

史蒂芬先生：現在我知道這張牌了。

布朗尼先生：我也知道了。

聽罷以上的對話，傑克遜先生想了一想之後，就正確地推出這張牌是什麼牌。

請問：這張牌是什麼？

33

最佳方案

在漆黑的夜裡，爸爸、媽媽、舒克和姐姐從外婆家回來，路過一座狹窄而且沒有護欄的橋。他們四個人只從外婆家帶了一支手電筒，但橋窄得只夠讓兩個人同時過。不幸的是，如果不藉助手電筒的話，大家是無論如何也不敢過橋去的。如果各自單獨過橋的話，爸爸需要一分鐘，媽媽需要兩分鐘，姐姐需要五分鐘，而舒克需要八分鐘。如果兩人同時過橋，所需要的時間就是走得比較慢的那個人單獨行動時所需的時間。請問，如何才能以最快速度過河去，最少需要多少時間？

誰是兇手

難度指數 ★★★　　　**所用時間**（　　）秒　　**答案見 P145**

一個大學教師在家裡被殺，他的四個學生收到警方傳訊。警方調查得知，在大學教師死亡那天，這四個學生都單獨去過一次他的家裡。在傳訊前，這四個學生共同商定，每人向警方做的供詞條條都是謊言。

四個學生每人所做的兩條供詞分別是：

學生甲：

（1）我們四個人誰也沒有殺害老師。

（2）我離開老師家的時候，他還活著。

學生乙：

（3）我是第二個去老師家的。

（4）我到達他家的時候，他已經死了。

學生丙：

（5）我是第三個去老師家的。

（6）我離開他家的時候，他還活著。

學生丁：

（7）兇手不是在我去老師家之後去的。

（8）我到達老師家的時候，他已經死了。

請問，這四個學生中誰殺害了他們的老師？

天平秤球

現有十三個小球和一個天平，已知只有一個和其他的重量不同，但不知那一個重量到底是輕一點還是重一點，問怎樣秤才能用三次就找到那個球。

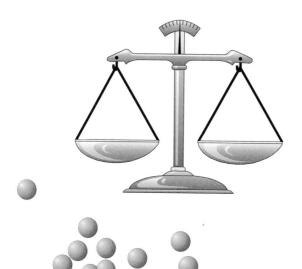

老闆娘量酒

據說有個酒肆的老闆娘非常聰明，能用一個十一兩的酒勺和一個七兩的酒勺量出任意重量的酒來。一天，來了一位客人，聽說了老闆娘的聰明，故意給她出了一個難題：讓她用舀七兩和

十一兩酒的勺子，舀給他二兩酒。聰明的老闆娘毫不含糊，用這兩個勺子在酒缸裡舀酒，並倒來倒去，居然量出了二兩酒，聰明的你能做到嗎？

抓豆活命

在數學王國，有一項特殊的規定：每個囚犯臨刑前都
會有一次機會，若遊戲中獲勝，即有赦免的權利。遊
戲規則是這樣：

五個囚犯，分別按1到5編號，然後按順序在裝有一百
顆綠豆的麻袋中抓綠豆，每人至少抓一顆，而抓得最
多和最少的人將被處死，而且他們之間不能交流。但
在抓的時候，每個人都可以摸出剩下的豆子數。問他
們中幾號的存活機率最大？假設：

1、他們都是很聰明的人。

2、他們的原則是先求保命，再去多殺人。

3、一百顆不必都分完。

4、若有重複的情況，則也算最大或最小，一併處死。

合理的解釋

中國古代有一位很著名的畫家，善畫山水花卉，其中以牡丹畫得最為傳神。

有一次，一個富翁慕名來買走了他親手繪製的一幅牡丹圖。回去後，很高興地將這幅牡丹圖懸掛在大廳中，取其富貴之意。

富翁的兒子看見懸掛在大廳的這幅畫，直呼不吉利，因為這幅牡丹圖沒有畫全，右下角缺了一部分，是幅殘缺不全的牡丹圖。而牡丹代表富貴，這豈不是「富貴不全」嘛！

富翁聽了也大覺不妥，於是帶著這幅畫去找畫家，要求他重畫一幅。

畫家看了看缺了邊的牡丹圖，靈機一動，也給了這缺邊的牡丹圖一個解釋。富翁聽後，高高興興地帶著這幅畫回家了。

你知道畫家是如何解釋的嗎？

41

理髮師與絞刑架

在菲律賓的一個小島上，有著一個奇怪的國家，這個奇怪的國家有一位奇怪的國王，奇怪的國王頒佈了一條更為奇怪的法律，要求每一個到達這個小島的人都必須回答一個問題：「你到這裡來做什麼？」如果回答對了，就允許他在島上遊玩，而如果答錯了，就要把他絞死。這條法律頒佈後，幾乎就再沒有人來過這座小島，因為對於每一個到島上來的人，都只有兩種可能：或者是盡興地玩；或者是被吊上絞架。誰也不願意去冒這個險。

一天，一個理髮師在海上迷失了方向，他隨著海浪的方向漂上了這座小島。還沒來的及遊玩，就被抓到了國王面前。國王問他：「你到這裡來做什麼？」理髮師在知道了他們的法律後，回答道：「我到這裏來是要被絞死的。」

請問，國王在聽到他的回答後該如何處置他？

破碎的玻璃瓶

| 難度指數 ★ | 所用時間（　　）秒 | 答案見 P147 |

有一個裝滿水的玻璃瓶，瓶口用木塞塞緊，如果排除敲打之類的接觸，你有什麼好辦法讓瓶子破裂呢？

神奇的魔術

難度指數　★　　　　　所用時間（　　　）秒　答案見 P147

魔術師背朝觀眾，請觀眾隨意寫兩個數字。然後把這兩個數字相加，得到第三個數字。把第二、三個數字相加，得到第四個數字。依此類推，到寫滿十個數字為止。觀眾隨意寫了兩個數字2和10，得到的十個數為2，10，12，22，34，56，90，116，206，322。魔術師掃了一眼題板上的十個數字，立即報出這十個數字之和是9900。經驗算，結果正確無誤。你知道這其中的奧妙在哪嗎？

牛頓的智慧

這是一個有關科學的腦筋急轉彎。話說有一次，所有在天堂的科學家準備玩一次躲貓貓的遊戲。很不幸輪到愛因斯坦找人，他打算數到100然後開始找。所有人都開始

藏起來除了牛頓，牛頓只是在愛因斯坦前面的地上畫了一個邊長一公尺的正方形，然後站在中間。

愛因斯坦數到97、98、99、100，然後睜開了眼睛，看見牛頓站在面前，就叫到：「牛頓出局，牛頓出局。」

牛頓說我沒有出局，因為我不是牛頓，這時候所有的科學家都出來了，然後大家都證明他真的不是牛頓。為什麼？

巧提玻璃杯

有兩個形狀和大小都相同的玻璃杯和一條麻長繩。請問，如何用這條麻長繩在不將兩個玻璃杯捆綁的情況下，把這兩個玻璃杯都提起來，你能想出一個好的辦法嗎？

飛不走的氣球

難度指數 ★　　　　所用時間（　　）秒　　答案見 P148

小狐狸神祕兮兮的把大夥找來，要為大家表演魔術。
牠把一個充滿氫氣的氣球栓在一根兩公尺左右長的繩
子的一端，另一端栓在窗臺上，使氣球能夠飄起來卻
又不至於飄走。

「別賣關子了，快點表演啊！大夥都等不及了。」

47

「嗯，好，好，魔術很簡單，要求剪斷繩子的中央，
卻又能使氣球不飛走，有誰想試試？」隊伍中一片譁
然。

小狐狸看看現場氣氛已夠，隨即開始了自己的表演，
結果贏得大家一片叫好聲。你知道小狐狸是如何做到
的嗎？

必贏的遊戲

自由活動課上，甲和乙玩起了「搶30」的遊戲。遊戲規則很簡單：兩個人輪流報數。第一個人從1開始，按順序報數，他可以報1，也可以報1、2。第二個人接著第一個人報的數再報下去，但最多只能報兩個數，也不允許一個數字都不報。例如，第一個人報1，則第二個人可以接著報2，或2、3，以此類推下去，最後，誰先報到30誰就獲勝。

玩了多次以後，乙發現無論甲是先報還是後報，最後都是甲勝。甲成了「搶30」遊戲中的「常勝將軍」。

你知道甲「玩無不勝」的策略在哪嗎？

站立問題

要求兩個人一個臉朝南、一個臉朝北站立著，但兩個人不准回頭、不准走動也不准照鏡子，兩人怎樣站才能看到對方的臉部？

49

北→

←南

讀不對的店名

有一家商行，店名叫「行行行」，因為顧客總是讀不對，老闆在門口貼出告示：「凡是讀對本店名的人，當次消費概不收錢。」告示一出，顧客立刻紛至沓來，生意也興隆了起來。

可該商行的名字還是鮮有人讀對。聰明的讀者，你知道該商行的名字應該怎麼讀嗎？

阿基米德的智慧

| 難度指數 ★ | 所用時間（　）秒 | 答案見 P148 |

相傳敘拉古赫農王讓工匠替他做了一頂純金的王冠，做好後，國王疑心工匠在金冠中摻了假，但這頂金冠確實與當初交給金匠的純金一樣重，到底工匠有沒有搞鬼呢？既想檢驗真假，又不能破壞王冠，這個問題不僅難倒了國王，也使諸大臣們面面相覷。最後，國王找到了阿基米德，要求他想一個辦法檢驗這個皇冠的純度。

聰明的讀者，你知道用什麼辦法能既不破壞皇冠，又能檢驗出皇冠是否為純金做的嗎？

問路

一對年輕的夫婦趕路前往京城。途中迷失了方向，適
逢一岔路，正猶豫不知去向之時，遇見一老人。

「大爺，您好，請問往京城的路該往哪邊去？」丈夫
問道。

「要女的走開。」老人回答。

丈夫聽老人如此說，便過去支開了妻子，又問：「大
爺，往京城的路該怎麼走？」

「要女的走開。」大爺依舊如此回答。

「大爺，我已經叫她走開了，麻煩您告訴我往京城的
路該往哪邊走？」丈夫解釋道。

「呵呵，我已經告訴過你該怎麼走了。」大爺笑嘻嘻
的答道。

丈夫摸了摸頭，終於明白了老人的意思，於是謝過老人趕路去了。

你知道路該怎麼走了嗎？

一封家書

有位背井離鄉的書生，新年之際，托自己的同鄉捎回家信一封，以報平安。信的內容是這樣的：

「父母大人拜上新年好晦氣全無人丁興旺讀書少不得五穀豐登。」

誰知爹娘讀後老淚縱橫，後悔不該讓兒子出去自己闖蕩，遂匆忙托人四處尋找兒子回鄉。

書生接到消息好生奇怪：我明明寫信回去報了平安，爹娘為何還如此擔心著急。家丁從懷中拿出老父的信，展開一看，書生看到老父加的標點，立即明白是怎麼回事了。遂重新拿出紙筆，在信上重又添了標點，讓家丁帶回。

讀者朋友，你知道書生是怎樣加標點的嗎？書生的父親又是怎樣加標點的呢？

54

漢字新解

難度指數 ★　　　　所用時間（　　）秒　答案見 P149

輔仁大學一中文系教授去黃山觀光旅行，他有心趁此機會考考自己的學生。一天傍晚，他對自己的學生傑森說：「你去替我辦一件事好嗎？」傑森恭敬的答應了。老教授微笑著寫了個「輔」，說：「去告訴服務臺小姐我的需要吧！」傑森看後，爽快地說：「請教授放心，一定辦到。」你知道老教授有什麼需要嗎？

55

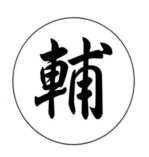

手套的顏色

黃小姐、藍小姐和白小姐一起去公園遊玩，一位戴的是黃手套，一位是藍手套，一位是白手套。

「妳們注意到了嗎？」戴藍手套的小姐說，「雖然我們手套的顏色正好是我們三個人的姓，但我們沒有一個人的手套顏色與自己的姓相同？」

「啊！沒錯耶！」黃小姐驚呼道。請問這三位小姐的手套各是什麼顏色？

煎餅問題

里克家裡有三口人，每天早晨媽媽都會起來煎三塊餅做為當天的早餐。每次可以同時煎兩塊餅，每個餅都需要煎兩面，每面需要五分鐘，可里克的媽媽每天早晨只需要用十五分鐘就可以煎完三塊餅，你知道她是如何煎的嗎？

聰明的小狐狸

難度指數 ★★　　　　**所用時間（　　）秒**　　**答案見 P149**

小狐狸帶了一個袋子去食品店買了八斤大米和五斤麵，將米放在下面，麵放在上面，中間用繩子繫住將米和麵分開，回來後，狐狸媽媽給小狐狸出了一道難題：給小狐狸另外一個口袋，要求小狐狸不藉用任何其他物品將米和麵倒入這個空口袋，並且仍然是米在下，麵在上。小狐狸聽了之後稍加考慮，就將問題解決了。你知道小狐狸是怎麼做的嗎？

分攤車費

夏天的一個雨夜，一位馬車夫拉著乘客甲，正欲出發，遇著乘客乙要搭車，因為兩位乘客是往同一方向去的，故馬車夫順便捎上了乙。走了4里路，甲下車了。然後，又走4里路乙才下車。車費一共是12個銅錢。問：甲乙各應分攤車費多少？

A要去哪裡

A，B，C要去外地出差，三人一起去賓館預定了機票。三張機票飛往的地點分別是北京、上海和深圳。當服務員把去北京的機票給A時，A說：「我不去北京。」把去上海的票給B時，B說：「我不去上海。」把去深圳的票給C時，C說：「我和B都不去深圳。」服務員愣住了。請你幫助他推理一下，A要去哪裡出差？

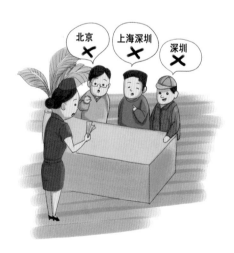

開心急轉彎

有個人某天偶然碰到萬能的天神，天神一時興起，想實現這人一個願望，於是上前問他，「你有什麼心願嗎？」

那人想了想，回答：「聽說貓有九條命，那麼請給我九條命吧！」天神答應了。

後來有一天，這人閒來無聊，想反正自己有九條命，那去死一死好了。於是跑去躺在了鐵軌上，當火車開過以後，他死掉了。

這是為什麼呢？

61

分酒之謎

佳穎請客人吃飯，她家裡有兩個能裝八兩酒的酒瓶
（沒有刻度），還有一個能裝三兩酒的酒杯（沒有
刻度），家裡共來了三個客人。要平分掉這兩瓶八兩
的酒，用一個三兩的杯子平分給四個人喝，該怎麼分
配？

虎爪逃生

從前，有隻老虎在森林裡散步，無意中逮到了一隻小兔子。老虎玩性大起，對小兔子說：「你猜猜看，今天我是吃你還是不吃你，你要是猜對了，我就放你過去；如果你猜錯了，那我就吃掉你。」結果小兔子說了一句話，老虎讓牠過去了。小兔子究竟說了什麼，牠猜的是吃還是不吃？

四次比賽

有A、B、C、D四個孩子在操場上賽跑，一共賽了四次。在這四次比賽中，A比B快的有三次，B比C快的也有三次，C比D快的也是三次。D也比A快三次。請問，這是怎樣一種情況呢？

64

偷偷過橋

二站期間，在法國的一個鄉下，有一座德軍駐守的橋，橋的兩端各有一個德軍在看管。但是這兩位軍人很懶，都在打瞌睡，只在整點時同時醒來一下，看看沒有人偷過橋，才又繼續睡。如果發現某人要從東

邊往西邊偷渡，兩個軍人會兩端包抄，把偷渡客押回東邊，但是不會處死，頂多告誡一番，然後趕走偷渡客。有個村民想要過橋，但他估計過，就算是死命地跑，也要90分鐘。他有辦法到對面去嗎？

誰更聰明

有一個土耳其商人想找一個助手。有兩個人前來報名，商人想測驗一下這兩個人中誰最聰明。他把兩人帶進一個沒有鏡子，沒有窗戶，全靠燈來照明的房間裡。然後拿出一個盒子，裡面有兩頂黑帽子，一頂紅帽子。他把燈熄掉，分別給每人發了一頂帽子讓他們戴在頭上，並把盒子蓋上。點亮燈後，他們都能看見對方頭上戴的帽子是什麼顏色，但是無法看到自己帽子的顏色。過了很久很久，其中一個人說：我戴的是黑色的帽子！結果這個人被錄用了，請問他是怎麼猜對的？

66

神祕的星球

在一次智力競賽中，有這樣一道題：據說有一個星球，它有一種神奇的力量，可以令你隨意拋出去一件物品，它在空中逗留一段時間後都會向你的方向飛來，並且不是被什麼東西反彈回來的，你知道這個星球是哪個星球嗎？

67

不輸的15點

鄉村廟會開始了。十里屯今年搞了一種叫做「15點」的遊戲。規則很簡單，每次由兩個人玩，人們只要把硬幣輪流放在1到9這個數字上，誰先放都一樣。一個人放鎳幣，一個人放銀元，但不能放在別人放過的數字上。誰首先把加起來為15的三個不同數字蓋住，那麼桌上的錢就全數歸他。

大家玩的都很高興，可不一會兒，大家就發現了一個規律，似乎詹姆斯無論跟誰玩，他都會贏。他跟Mary小姐玩的那局是這樣的：

Mary小姐先放，她把鎳幣放在7上，因為將7蓋住，他人就不可再放了。詹姆斯把一塊銀元放在8上。第二次Mary小姐把鎳幣放在2上，這樣她以為下一輪再用一枚鎳幣放在6上就可以贏了。但詹姆斯第二次把銀元放在了6上，堵住了Mary小姐的路。而且，他只要在下一輪把銀元放在1上就可獲勝了。於是第三次Mary小姐便把

鎳幣放在了1上。

詹姆斯先生笑嘻嘻地把銀元放到了4上。Mary小姐看到他下次放到5上便可贏了，不得不再次堵住他的路，她把一枚鎳幣放在5上。但是詹姆斯卻把銀元放在了3上，因為8+4+3=15，所以他贏了。Mary小姐輸掉了這4枚鎳幣。

Mary小姐很不服氣，但連玩了幾次都輸了，她斷定詹姆斯肯定是用了一種祕密的方法，使他在比賽時怎麼也不會輸掉，除非他不想贏。她躺在床上翻來覆去睡不著，琢磨這裡面的奧妙。突然她從床上跳了下來：「哈哈，我就猜到詹姆斯有祕密方法可以控制比賽贏得比賽，我現在終於這是怎麼回事了。」

親愛的讀者，你知道這裡面的奧祕所在嗎？

囚徒問題

在非洲的一個小島上，有一百個無期徒刑囚徒。他們被關押在一百個獨立的小房間裡，互相無法通信，除了囚徒大會，他們沒有任何交流的機會。每天，守衛的士兵都會隨機的抽出一個囚徒出來放風，每個囚徒可能被抽到多次。放風的地方有一盞燈，囚徒可以打開或關上，除囚徒外，沒有人允許去動這個燈。每個囚徒除非出來放風，否則是看不到這個燈的。

一天，全體囚徒大會，國王大赦，給大家一個機會：如果某一天，某個囚徒能夠明確表示，所有的囚徒都已經被放過風了，而且的確如此，那麼所有囚徒釋放；如果仍有囚徒未被放過風，那麼所有的囚徒一起處死！囚徒大會後國王給了大家二十分鐘的時間進行討論，囚徒們能找到方法嗎？

時間之謎

國慶日期間，妮可和舒克從上海坐飛機去北京觀看國慶盛典，途中花了一個小時的時間。七天長假過後，妮可和舒克又坐北京到上海的飛機回了上海，途中卻花了兩個半小時，你知道這是為什麼嗎？

將軍的妙計

古時候，有一位常勝將軍，打了很多的勝仗，其中有很多戰役都為人津津樂道。

據說在一次戰役中，敵軍在戰鬥前半天才下戰書，發起突然進攻。這位將軍的軍隊一點準備都沒有，很多青壯年都不在，城中留下的大多是老弱婦孺。

常勝將軍走上城牆邊一看，只見不遠處的江面上浩浩蕩蕩的都是敵軍的戰船，來勢洶洶，明顯是有備而來。頭上熱力四射的太陽，照得人眼睛都睜不開，連暴露在外的頭頂也都是燙燙的，曬得將軍滿頭大汗。他看著越來越近的敵軍，發現敵軍戰船上的風帆放上過油，他不由得大喜，告訴士兵：「有辦法破敵啦，用火燒船！」

他帶領部下放火燒船，敵軍紛紛跳水逃竄，戰役取得了全勝。你知道常勝將軍是用什麼妙計放火燒著了敵軍的戰船嗎？

戰勝惡魔

| 難度指數 ★ | 所用時間（　　　）秒 | 答案見 P152 |

傳說，很久很久以前，在一個遙遠的神祕世界裡，住著一個惡魔。他強迫那裡的人們製造出不同等級的毒藥和他比試。這種毒藥很多都是致命的，唯一的解毒方法就是以毒攻毒，即人在不幸中毒後，只有喝下毒性更強的毒藥才能保平安，否則會在十分鐘之內死亡。

一天，惡魔向國王挑戰，看誰擁有毒性最強的毒藥。比賽規則很簡單：雙方各帶一瓶毒藥，先把對方瓶中的毒藥喝下去一半，然後再交換回來把自己的毒藥喝完，活下來的就是比賽贏家。惡魔藏有世上已知的最毒的毒藥，從來沒有人贏過他。國王知道，他無論如何也造不出比那更強的毒藥來，並且也知道比賽時惡魔用的就是他那瓶絕無僅有的毒藥。可是為了全國人民免受惡魔的擺佈，國王接受了挑戰。你能替國王想個辦法贏得比賽嗎？

來自未來的信

難度指數　★　　　　所用時間（　　）秒　答案見 P152

小雅有一天接到了一封奇怪的信。信上的郵戳是三天前的，而且信密封得很好，但是裡面卻有一則今天早上的新聞。莫非是使用了時光機，從未來世界寄來的信？小雅百思不得其解，你能告訴他到底是怎麼回事？

74

敲門的訣竅

在一次產品研討會上，
鄭州三個公司分別各派
了兩男、兩女和一男一
女做為代表去參加研討
會。三組人在同一個賓
館預定了三個房間，房
門口正確的掛著兩男、
兩女和一男一女的牌
子。在他們進入房間後

不久，一位冒失的服務員不小心將牌子撞到地上混在
了一起。她將牌子重新掛了上去，不巧的是她竟然將
所有的牌子全都掛錯了。請問她應該敲其中哪一個房
間的門，且聽到其中一個人的回答後，便能夠準確無
誤的猜出其他兩個房間住著哪個公司的人？

特殊任務

現有一盆水、一個燒杯、一個軟木塞、一個大頭針和一根火柴，如何不藉助任何其他輔助工具，也不將盛水的盤子端起來或傾斜而使所有的水都進入燒杯？

一串葡萄和一粒葡萄

巴紮大叔要背著兩筐葡萄去市集上販賣，再不能換點錢回來，他那可憐的老婆就快要餓死了。

半路上，他遇見了一群孩子。巴紮大叔平時很喜歡孩子，對他們很好，這幫孩子也都很喜歡巴紮大叔。孩子們攔住了他的去路：「巴紮大叔，請您給我們每人一串葡萄吧！」

巴紮大叔看了看孩子，人數實在太多了，如果每人給一串葡萄，他的筐裡也就所剩無幾，他的老婆就又要挨餓了。他為難地想了想，最後從筐裡取出一串葡萄，給了每個孩子一粒葡萄。

「巴紮大叔，您為什麼不給我們每人一串葡萄呢？」

你知道巴紮大叔是怎麼巧妙的回答了孩子們的問題嗎？

兔子問題

某農場養了一對初生的小兔，每對小兔生長一個月就成為大兔。如果每對大兔每月生一對小兔，並且所有的兔子都能全部存活，那麼一年後，該農場共有多少對兔子？

劫車行動

有一個地鐵站，實行自動售票制，出售的地鐵票一式二份，票上不限制登車時間，過剪票口時撕去第一張，上車時撕去第二張。如果旅客需要臨時下車或換乘其他車次，只需在車上找列車員取一張通行證，就可以自由出入剪票口，再次上車時收回通行證。在這個地鐵中，剪票口之外卻防備森嚴，但剪票口與列車之間很長一段距離都沒有警衛，而且列車上也實行無警衛制度。

現接到舉報，有一群匪徒，買了三張車票，並計畫使50人混過剪票口，三人上車，這樣他們便可以成功劫車。那麼，他們將會如何行動呢？

群猴分棗

收穫的季節到了，小猴子在山裡的樹上摘下了一百多顆棗，要將這些棗平均的分配下去。每隻小猴子拿七顆，最後還剩三顆；每隻小猴子先拿五顆，最後也剩三顆。最後，小猴子每人拿三顆，則正好分完。你知道一共有多少個小猴子、多少顆棗嗎？

井底之蛙

有一隻井底之蛙，有一天突發奇想，想出去看看外面的世界。這口井深十八公尺，爬完第一天後青蛙發現，牠每天白天向上爬六公尺，晚上向下滑三公尺。按照這樣的速度，青蛙需要幾天才能爬出井口？

現在時間

下午打完球，湯姆森問珍妮佛：「嗨，你能告訴我現在幾點嗎？」珍妮佛回答：「當然可以。從現在到午夜這段時間的一半，加上從午夜到現在這段時間的四分之一，就是現在正確的時間。」

你知道現在是幾點嗎？

朋友聚會

某大學宿舍約定大學畢業後五年也就是2009年某日回學校聚會。這天很快就到了，好朋友陸陸續續到了，但他們都不是在同一個時間到達的。甲不是第一個到達約會地點，但乙緊跟著甲的後面到達約會地點。丙既不是第一個也不是最後一個到達，丁不是第二個到達約會地點的，戊在丁之後第二個到達約會地點。

你知道他們到達約會地點的先後順序嗎？

83

神祕的電報

建國初期，國民黨特務盛行，其中以軍統勢力最為強大。軍統頭目戴笠某日給部下發一密電：吾盒分昌盉旮矗聚鑫。部下接到密電後，立刻按指示完成了任務。

你知道這份密電下達了什麼樣的任務嗎？

84

貨船過橋

有一艘貨船運貨回來，途經一座石拱橋。當船駛進拱橋的時候，發現車上的貨物裝載的過滿，超出橋面約兩公分。船上的貨物擺放整齊，且是易碎品，不能卸下重新裝載。請你想想用什麼辦法，既能不卸載貨物，又能使船順利過河？

突擊檢查

某部隊進行軍事演習，排長宣佈說：「我們將在下週一到週五的任何一天，進行一次衛生突擊檢查。但你們任何人都不可能事先知道，因為在衛生檢查當天的早上八點，才會通知你們上午十點鐘將進行衛生檢查。」

士兵甲聽後高興地對士兵乙說：「排長嚇唬我們呢！下週根本不可能進行衛生檢查。」你知道小李為何這樣說嗎？

巧破刁難之計

有一位小伙子去地
主家做短工，可惡
的地主總是千方百
計刁難來扣他的工
錢。一天，地主叫
來小伙子，交給他
一項特別的任務。

「這裡有一個木
桶，只要你裝半桶的水，不能多也不能少，而且不能
使用任何工具來丈量，用你這個月的工錢做抵押。」
地主滿懷心機地說。

小伙子一聽，想了一下子，他知道地主又在故意為難
他，好扣去這個月的工錢。他苦思冥想了一會兒，終
於想到了辦法，完成了地主交代的任務。請問他是用
什麼辦法打來了那半桶水？

雞蛋不破的祕密

拿一個生雞蛋，在地上沒有任何鋪墊物的情況下，如何讓它自由下落十公尺而不破呢？你能想到一個好辦法嗎？

密度大小

玻璃杯裡裝著水和另外一種不溶於水的無色透明液體，介面分明。液體沒有充滿玻璃杯，但不知道另一種液體密度是大還是小，也不知道水是在上層還是下層。你能用一個最簡單的方法鑑定出來嗎？

奇怪的建築

小王是一位地質專家，有一次他外出考察，發現了一處奇怪的建築。當他在建築周圍走一圈，確定四個方向時，發現四周的方向都一樣。請問你知道這是為什麼嗎？

巧吃骨頭

難度指數 ★　　　　所用時間（　　）秒　　答案見 P156

有一隻小狗，被主人用一根兩公尺長的狗繩栓著，有一根骨頭不慎跌落到兩公尺外的地方。小狗使足了勁去搆那根骨頭，但每次都是只差一點點，眼看快搆著骨頭了，卻被狗繩無情地拉了回來。小狗看著那搆不著的0.1公尺，垂下了頭。突然小狗靈機一動，換了個辦法，一下子就把骨頭給搆著了，你知道小狗用的是什麼辦法嗎？

珠寶分配

有一位富商，賺得了十三枚
珠寶，他只有可以裝十二枚
珠寶的盒子，可是每枚珠寶
都很珍貴，他想把每個珠寶
單獨放在一個盒子裡。富商
苦苦思索了良久，終於想出
一個好辦法：他把盒子依次

編號為一號、二號、三號……十二號。他先把兩顆珠
寶放進一號盒子裡，然後把其他的珠寶按順序放進剩
下的盒子裡，也就是三號珠寶放在二號盒子裡，四號
珠寶放在三號盒子裡，五號珠寶放在四號盒子裡……
十二號珠寶放在十一號盒子裡。然後再把先放進一號
盒子的十三號珠寶拿出來放到十二號盒子裡，那麼所
有的珠寶就都單獨的放在一個盒子裡了。

富商的分配方案正確嗎？為什麼？

標準時間

靜怡的手錶每小時總是快五分鐘，在兩點的時候，她和新聞聯播上的時間對準，當靜怡的手錶指到八點時，標準時間應是幾點？

獨特的證明

阿美神神祕祕地告訴阿芳，她不僅能證明十二的一半是六，還能證明十二的一半是七，阿芳起初不信，阿美在阿芳的耳邊小聲嘀咕了一番，阿芳會意的點了點頭。

聰明的讀者，你能用什麼辦法證明十二的一半是七嗎？

智取夜明珠

有一個國王，得到了一個夜明珠，異常珍貴，視為珍寶，睡覺的時候都不離開身邊。國王特別命令能工巧匠打造了一個寶盒，夜明珠放入後為防止被盜，命令侍衛放入了一條毒蛇看守夜明珠。一天清晨，國王醒來發現寶盒中的夜明珠不見了，寶盒卻完好無損，盒中的毒蛇也還在安睡。已知神偷既沒有戴手套也沒有用任何方式接觸到毒蛇，你知道他是怎麼盜走夜明珠的嗎？

神奇的魔鏡

亞當和夏娃在伊甸園散步，夏娃很幸運的撿到了一面魔鏡。

「主人啊主人，我可以幫妳實現一個願望，但妳必須在天亮之前告訴我這個願望。」魔鏡如是說。

夏娃摸了摸自己的臉，「那你將我變成世界上最美麗最聰明的女人吧！」

第二天早晨起來，夏娃照了照鏡子，發現一點變化都沒有。

「咳，不過是場夢。」

可是周圍的人卻都對她稱讚有加，一直誇讚她美麗。

不久後，夏娃就被評為了「世界上最美麗和最有智慧的女人」，亞當和夏娃的後代——也就是現在的人類，變成了世界上最美麗和最具有智慧的生物。

那麼，你知道到底發生了什麼事嗎？

巧熄香菸

王經理手裡拿著一支點燃的香菸，要求不用任何液體，不用嘴吹，也不能接觸已點燃的一段，你能在三十秒鐘內將它熄滅嗎？

船速問題

有一艘往返於甲乙兩地的客船，從甲地出發，到達乙地後沿原路線返回甲地。航行途中，若沒有風浪，河面平靜，河水的流速為零，則該客船往返一次所需的時間為X小時。客船的發動機速度恆定，若其他條件都不變，將河水的流速變為每小時Y公尺（已知從甲地駛往乙地是順水方向），那麼該客船往返甲地兩地一次需要的時間是大於X小時、等於X小時還是小於X小時？

數字揭祕

某糧店老闆在家被殺，警局前來調查，現場發現有糧店老闆娘、夥計小張、隔壁李老二、對門油店老闆和街口的修鞋匠。封鎖現場後，員警發現糧店老闆偷偷在自己身側寫了串數字：550971051。員警根據糧店老闆留下的證據，迅速抓捕了犯人，你知道誰是兇手嗎？為什麼？

密室裡的酒鬼

有一個酒店老闆，建了四間密室，密室裡珍藏的都是些陳年老酒，非常珍貴。四間密室排成一排，有個酒鬼躲在其中一間密室裡，每天偷喝一瓶酒。一次，酒店老闆發現了被酒鬼喝空的酒瓶，可由於密室太大，他每天只能搜查一間密室，而每過一天，酒鬼必定會轉移到相鄰的密室裡，請問至少需要多少天才能保證找到酒鬼？

話中玄機

難度指數 ★★　　　　所用時間（　　）秒　　答案見 P158

大年初一是阿毛的生日，他家來了他的好多好朋友。
那天，外面還下了雪，漂亮極了。毛毛想和自己的好
朋友去外面打雪仗，並用DV拍下這美好的片段。

「爸爸，我想借你的DV用用，可以嗎？」阿毛問。

「DV倒是在屋裡放著，閒置在那，可是這個正月沒有
初一啊！」爸爸壞笑著說。

阿毛聽了爸爸的話一下愣在了那裡，突然他又高興地
跑去房間拿著爸爸的DV出去了。

你知道這是為什麼嗎？

巧妙斷金付報酬

有一個工地上的老闆，雇傭了一名工人。工人工作一週的報酬是一根金條，但老闆必須每天都付給他工錢，不能拖欠，否則工人將不再替老闆勞動，且他的工人身上沒有任何金條。如果只允許老闆兩次把金條弄斷，他該如何給他的工人發工錢？請你幫他想個辦法。

聰明的切法

中秋節的晚上，爸爸、媽媽，爺爺、奶奶，叔叔、嬸嬸，堂弟、堂妹……阿明一家十四口人坐在院子裡的桂花樹下賞月。

「吃月餅囉！」阿明喊著就端來一塊大月餅。

「考考你，你能只切四刀，正好把這月餅切成十四塊分給我們大家嗎？」爺爺摸著花白的鬍鬚笑咪咪的說道。

阿明拿起刀仔細比劃了一下，一刀，兩刀，三刀，四刀……「正好十四塊，哥哥真棒！」堂弟高興的叫了起來。

你知道阿明是如何切法正好用四刀將一塊月餅切成十四塊的嗎？

生活中的智慧

難度指數 ★　　　　所用時間（　　　）秒　答案見 P158

小狐狸從農場的主人那偷來半瓶酒，可是瓶口用軟木塞塞住了，且沒有露在外面的部分，小狐狸試了很多次，根本沒有可能將軟木塞拔出來。

怎麼才能喝到瓶裡的酒呢？小狐狸想，如果敲碎酒瓶酒就灑了，而且還會弄傷自己，肯定不行。如果在塞子上鑽個孔，也能喝到瓶中的酒，可小狐狸除了自己的爪子外沒有任何能鑽孔的工具。小狐狸看著近在眼前卻喝不著的酒，急得團團轉。

聰明的讀者，你能幫小狐狸想個辦法，使他既不用在塞子上鑽孔，又不用敲碎酒瓶，就能喝到瓶子裡的酒嗎？

贏了冠軍

甲是個愛慕虛榮的
人，他總跟自己的
朋友吹噓自己可以
贏社區裡的羽毛球
冠軍和圍棋冠軍，
大家都對他的話不
置可否。一天，他
又跑去告訴朋友，
說自己真的贏了他
們，不信可以去打
聽。朋友一問，羽
毛球冠軍和圍棋冠

軍都承認確實輸給了甲，朋友百思不得其解。你知道
這是為什麼嗎？

105

挑瓜過河

南來一瓜販，挑著兩筐瓜，途經一小河，煩惱地直搖頭。原來河上有一座小橋，橋寬一公尺，小橋離水面半公尺，橋能承受兩百斤重量。挑瓜人體重一百二十斤，兩筐西瓜每筐重五十斤。瓜販望著橋，不知怎麼辦。請你想一想，怎樣才能一次把兩筐西瓜挑過橋？

高價買畫

從前有一個財主，為了慶祝自己的六十大壽，請來一位著名的畫家為自己畫了一幅畫像。畫完後，財主為了佔便宜，故意說畫得不像，和畫家爭論半天後，依然把價錢壓得很低。畫家沒有辦法說動財主，但又不甘心就這麼便宜的把這幅畫賣給財主。他想了想，帶著這幅畫走了。

過了幾天，財主卻主動找到畫家，花很高的價錢把那幅畫買走了。你知道畫家用了什麼辦法迫使財主花高價買走那幅畫的嗎？

夢到的金子

從前有一個刁蠻的財主，有一次，他上縣衙狀告他的短工向他借了五十個金幣，卻拒不承認。公堂之上，縣太爺讓財主把事情的經過陳述一下。

財主說：「我昨天晚上做夢，借給了短工五十個金幣，每一個金幣都在閃閃發著光，是那麼的真實。」

短工急了，辯解道：「可是那是做夢，夢到的事情怎麼能算數呢？我又沒真的拿走你的錢！」

財主狡辯道：「可是我明明聽見了金幣裝進錢袋時發出的叮叮噹噹聲音，到現在都記憶清晰！」財主瞇起了眼，豎起了耳朵，彷彿在回憶聽見的金幣碰撞發出的響聲。

縣太爺這下可為難了，明知財主在訛人錢財，卻找不到合適的理由去推翻他。他只好請來了當地有名的一個書生。書生聽了案子後，說這好辦，一下子就幫縣

官把難題解決了。你知道他是怎麼解決的嗎？

奇怪的舉動

雅萍、淑娟合租了一間小平房，兩人住在隔壁。這天，雅萍躺在床上翻來覆去的睡不著，她像往常睡不著時一樣，給隔壁淑娟打了個電話，什麼都沒說就把電話掛了。但掛完電話不一會兒，雅萍就進入了甜蜜的夢鄉，這是怎麼回事？

一百一十一座廟

難度指數 ★ 　　　　　所用時間（　　）秒 　**答案見 P159**

魯班和師傅在山上遊玩，山上種了很多柏樹，還有很多奇異的大石頭。他們走到一棵柏樹和怪石前，師傅提出了一個奇怪的要求。

「你就在這裡修一百一十一座廟吧！」

魯班眼睛一亮，立刻就明白了師傅的意思：「師傅，您說的廟可以修。」

你知道魯班是如何完成師傅交代的任務的嗎？

酒店猜字

古時候的文人喜歡在一起飲酒、作詩、猜字謎。這天，蘇軾與好友黃庭堅相約來到一家酒店。一見黃庭堅，蘇軾便笑著說：「我出個字謎，你若猜中，今日的酒錢我請了；若猜不中，你則請了。」說罷，吟道：「唐虞有，堯舜無；上周有，湯武無。」

庭堅一聽，笑道：「我將你的謎底也製成一謎，你看對不對：『跳者有，走者無；高者有，矮者無。』」蘇軾接到：「善者有，惡者無；智者有，蠢者無。」庭堅拍手叫好，接著吟道：「右邊有，左邊無；涼天有，熱天無。」

酒店小二不明所以的看著兩人，蘇軾又笑著接道：「哭著有，笑者無；活者有，死者無。」庭堅亦接道：「啞巴有，麻子無，和尚有，道士無。」

說罷，兩個人哈哈大笑起來。

聰明的讀者，你知道這個字是什麼字了嗎？

蜻蜓點水

週日，柔柔去參加朋友的一個畫展。展覽大廳裡掛滿了各種畫，突然，柔柔眼睛一亮，被一幅蜻蜓點水圖吸引住了。仔細一看，紅色的蜻蜓正振著兩隻晶瑩剔透的翅膀接近水面，用牠的尾翼輕輕的在水面上點了一下，真是既形象又生動。

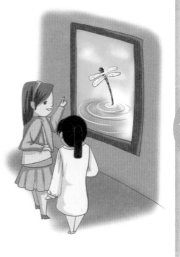

「這幅畫不光畫得好，其實還是一個字謎呢！」柔柔的朋友說。

柔柔搔了搔頭又搖了搖頭，還是不得其解。

你知道這幅蜻蜓點水圖，猜的是哪個字嗎？

媽媽的生日

可憐的瑪麗莎從未給自己過過生日，他的兩個兒子吉姆和傑西決定要給媽媽一個驚喜：為她過一次生日。她的生日是M月N日，媽媽曾把M值告訴了吉姆，把N值告訴了傑西，她的兩個孩子吉姆和傑西都知道媽媽的生日是下列10組日期中的一組：

3月4日；3月5日；3月8日；6月4日；6月7日；9月1日；9月5日；12月1日；12月2日；12月8日。

吉姆說：如果我不知道的話，你肯定也不知道。

傑西說：本來我也不知道，但是現在我知道了。

吉姆說：哦，那我也知道了。

你知道他們的媽媽瑪麗莎的生日是哪一天嗎？

荒唐對聯

古私塾有一個先生正在給學生上課之時，突然天降大雪，先生詩性大發，出口吟道：「天下雪，不下雨，雪到地上變成雨；變成雨來多麻煩，不如當初就下雨。」先生自以為吟得很好，誇耀的要其學生接下去，大家都愣了。突然有一個調皮的學生站起來，將先生的詩對了下去，結果全班學生笑得噴飯，先生卻氣得臉色發紫。你知道這位學生是怎麼對的嗎？

乾隆下江南

清朝乾隆皇帝為體察民
情，瞭解百姓疾苦，曾多
次下江南。一日，乾隆皇
帝裝扮成一個商人，路過
一個小院門口，只見院門
口貼著副對聯，這是一副
數字對，全副對聯都是數
字。上聯是：二三四五，
下聯是：六七八九，沒有

橫批。乾隆看後，龍顏大怒，立即返回住處命令隨從
給院子裡的人送去衣帛、食物。隨從一進小院，只見
一落魄書生住在裡面，又冷又餓直發抖，幸虧食物送
的及時，否則那書生真的快被活活凍死了。乾隆回去
後，嚴厲查辦了當地的有關官員。

你知道乾隆皇帝是怎麼知道裡面的人又餓又凍的嗎？

失蹤的兩個人

三對夫婦去歐洲旅遊，打電話去酒店預定房間跟早餐。服務員問道：「你好，請問需要為您準備幾份早餐？」鮑勃（三對夫妻中的一人）回答說：「我們三對夫婦一起出來旅遊，其中我們有兩對夫婦帶了孩子。」

吃早餐的時候，服務員為鮑勃他們準備了八份早餐，可是他們只來了六個人，並且堅持他們一直就是六個人，那兩份早餐是多餘的。服務員奇怪的想，怎麼會不是八個人呢，難道那兩個人失蹤了。

鮑勃向服務員解釋了一下，服務員一下就明白是怎麼回事了。你知道是為什麼嗎？

制伏逃兵

三國時期，諸葛亮帶兵打仗，幾乎攻無不克、戰無不勝，使得劉備足以和曹操、孫權三分天下。

一天，諸葛亮與魯肅撫琴奏樂，忽見一名士兵慌慌張張跑來報告：「大事不好，有士兵逃到曹操的軍營裡去了。」誰知諸葛亮聽後，氣定神閒地說道：「不要大驚小怪。」

接著他又說了一句話，從此再也沒有士兵逃跑的事發生了。

什麼話這麼厲害，你猜到了嗎？

反常行動

有兩名鐵路工人甲和乙，在他們檢修路軌的時候，突然一輛特快列車向他們迎面高速駛來。火車司機沒有注意到他們正在鐵軌工作，因此來不及減速了。但這兩名工人沒有跳過鐵軌，卻沿著特快列車所在的鐵軌朝列車迎面跑去。這是為什麼？

幾時被淹

一個小朋友來到錢塘江看潮，他站在船梯離水面四十六公分的位置上，已知江水以每小時五十公分的速度上漲，如果這個小朋友站著不動，多長時間後，他將會被淹？

互換杯子

有三杯橙汁和三個空杯排一直線的放在桌子上，其中
三杯橙汁擺放在一起，後面接著放了三個空杯。一次
只能挪動一個杯子，請問最少需要挪動幾次，就能把
六個杯子擺成橙汁—空杯—橙汁的形式？

121

擦不掉的漢字

有一個施工隊，在社區的道路上擺放了很多施工用的木材，並在旁邊豎起了一塊很厚的木板。這不僅嚴重影響了社區民眾的交通方便，更妨礙了社區民眾的日常生活。大家看到這種情況後都非常氣憤，就用墨汁在紙上寫著大大的「違規建築」四個字，貼在木板上。可是到了第二天，這四個字不見了。於是大家又想了一個辦法，這次不管他們再怎麼擦，或是用其他方法覆蓋，即使挖掉，都沒能讓字從木板上消失。請問社區民眾用了什麼辦法？

電視機洩露的祕密

難度指數 ★	所用時間（　　）秒	答案見 P161

兔寶寶是個貪玩的孩子，經常趁著爸爸媽媽不在家去跟朋友玩。這天，牠帶了一群小朋友來到自己家，打開電視機，大家興高采烈地看了一整個下午。傍晚，兔媽媽回來了，問兔寶寶：「小乖乖，今天在家好好看書了嗎？」兔寶寶回答：「看了，我一直都在家看書，別的什麼事都沒做。」

過了一會兒，兔媽媽敲了敲兔寶寶的房門，說兔寶寶撒謊了。這是為什麼呢？

智能預測機

隨著科技的發展和進步，世界頂尖科學家製造出了一臺智慧預測機，該預測機能預料將來的某件事會不會發生，並通過機器上的指示燈告知人們。如果預測這件事將發生，預測機將亮黃燈，否則將亮紅燈。智慧預測機推出後，受到人們的大力歡迎，尤其是警察局的辦案民警，因為這樣將大大的減輕他們的工作量。局長聽後，半信半疑，他仔細思索了一會兒，說智慧預測機不可靠，他用一句話就可以來驗證。

你知道局長是怎麼驗證的嗎？

競選總統

在一次美國總統選舉中，兩名候選人暗地進行拉票。
布萊克是羅斯福的擁護者，那神聖的一票他早就想好
了要投給羅斯福。不料，約翰卻夜訪布萊恩，請求他
將那一票投給自己。布萊恩是個誠實的人，所以他
告訴約翰，他早就答應羅斯福要把那一票投給他了。
約翰見布萊恩這樣說，緊接著說了一句話。聽完這句
話，布萊恩想了想，爽快地說：「那好吧！我答應將
選票投給你！」

選舉結束後，布萊恩那決定性的一票還是投給了羅斯
福，約翰卻因為理虧而沒有來找布萊恩理論。布萊恩
是個正直的人，他答應別人的事從來不會食言，這一
次也是。聰明的讀者，你知道約翰跟布萊恩說了一句
什麼話布萊恩才答應他的嗎？

智懲小偷

電影院的燈剛熄滅，一個小偷把手伸進了雷加的衣袋，隨即被雷加發現。小偷說：「我想掏手帕，掏錯了，請原諒！」

「沒關係。」雷加平靜地回答。小偷以為雷克真的相信了，繼續使用這一招打算去偷旁邊的那個人。

過了一會兒，突然「啪」的一聲，小偷臉上挨了一記重重的耳光。小偷望著雷克，雷克只說了一句話，小偷就羞愧地走了。你知道雷克說的是什麼嗎？

126

巧改對聯

難度指數 ★	所用時間（　　　）秒	答案見 P161

清朝乾隆年間，買官賣官之風盛行，凡是有錢人都可以買取功名，官場貪汙受賄現象嚴重，有人形容此現象稱為「三年清知府，十萬雪花銀」。

某位欺橫鄉里的富商，大字不識幾個，卻花錢為自己跟兒子都買取了進士，摸爬滾打的在官場上混了幾年，哄得皇上高興，封婆媳為「誥命夫人」。升官那天，富商炫耀的在門上貼了幅對聯：

父進士，子進士，父子同進士；

妻夫人，媳夫人，妻媳同夫人。

晚上一潦倒書生經過，想想自己滿腹詩書卻不得志，心裡鬱悶，痛恨社會的不公平，於是拿筆在對聯上添了幾筆。對聯的意思竟變成：父親死了，兒子也死了，父子都死了；妻子沒了丈夫，媳婦沒了丈夫，妻媳都沒了丈夫。

第二天一早富商看見門上的對聯，氣的臉色發白。你知道書生是如何改那副對聯的嗎？

對號入座

難度指數 ★　　　所用時間（　　）秒　答案見 P162

某飛機共有100個一等座位的票，正常情況下每個人都會持票對號入座。但是，這天，第一個上飛機的人不識字，所以他隨機坐了一個位子，接下來的乘客依舊按排好的順序上飛機。當他們上來後，如果發現自己的座位被人坐了，那麼就也隨機找個座位坐下，否則就坐自己原來的座位。按照這樣下去，最後一個上飛機的人坐到自己座位的概率是多少？

下雨天留客

唐朝時，一個窮人到他朋友家去玩，有一天，下起了
雨，這個朋友想讓他快點回去，但不好意思說，於
是，寫了一封沒有標點的信，信的內容是這樣的：下
雨天留客天留人不留。窮人看見這封信後，以為朋友
留他多住幾天，高興的住了下來。你知道他是怎麼理
解這句話的嗎？

130

如何關係

| **難度指數** ★ | **所用時間（　　　）秒** | **答案見 P162** |

在四川峨嵋山一個著名的尼姑庵門口，某農夫看見一尼姑將一醉漢扶進庵中。他看見，在尼姑庵門口貼有一張對聯「醉漢的妻弟尼姑的舅」和「尼姑的舅姐醉漢的妻」。農夫思考半天，始終沒想明白醉漢與尼姑的關係，你能幫他理清這個關係嗎？

牛牛的妙計

阿牛從小聰明伶俐，非常惹人疼愛。

九歲那年，阿牛爸帶著阿牛去給爺爺祝壽。家裡來了好多客人，阿牛高興壞了，像個機靈鬼一樣穿梭在大人之間。不一會兒，壽麵端上來了，熱氣騰騰的，每人都有一碗，可唯獨牛牛沒有。阿牛不滿地嘟起了小嘴。爺爺笑呵呵說：「阿牛，你自己去廚房端湯麵，別弄灑了好嗎？」阿牛答應一聲，就到廚房去了。爐臺上擺著一碗麵條，麵湯滿至碗沿，冒著熱氣，要想端走而不讓湯灑出來，幾乎是不可能的。阿牛知道，這是爺爺在故意考他呢！他眼珠一轉就有了主意。阿牛向爺爺要了一雙筷子，就把這碗湯麵一滴不灑地端到了桌子上，爺爺開心地笑了。

你猜他是怎麼做的？

流淚的海龜

小吉米和爸爸在沙灘上散步，看見一隻海龜在流淚，他好奇地問爸爸：「爸爸，海龜怎麼會流淚呢」？爸爸也不知道這是怎麼回事，你知道海龜為什麼會流淚呢？

133

逃跑的妙計

一天，喜洋洋在森林裡玩兒，不小心被灰太狼用奸計抓了回來。

「老婆，你說我們該怎麼吃這隻大肥羊呢？」灰太狼嘿嘿笑著，討好的問紅太狼。

喜洋洋聽見灰太狼和紅太狼的對話，靈機一動，說：「大王，我給你們出個主意吧！我們來進行一場比賽，如果你們贏了就把我煮著吃，如果我贏了就蒸著吃，你們看好不好？」灰太狼和老婆商量了一下，覺得這個建議可行，就開心的點頭答應了。

比賽結束後，灰太狼高興的宣佈自己贏了，他轉身一看，卻發現自己被騙了。請你猜一猜喜洋洋是怎樣逃走的？

小氣的書生

從前有兩個書生甲和書生乙是好朋友。一天，書生甲來書生乙家討論問題，不料回去的時候天下起了大雨，於是拿了乙的傘回去，說好第二天送來歸還。

誰知一連幾天天都沒有放晴，甲想：還是等天晴了再還吧！

過了兩天，書生乙見書生甲還沒歸還自己的傘，心裡想著好幾天都沒來歸還，這幾天甲一定都在使用自己的雨傘。

他越想心裡越難過，於是沒等天晴了就去甲家拿回了自己的傘，並借了甲的靴子，心想一定也要好好穿穿甲的靴子。

乙回到家後，立刻換上甲的靴子，一刻不停的在房間走，連睡覺都捨不得脫下，似乎只有這樣他才能找回自己的損失。

當天晚上，他就穿著甲的靴子入睡了，可是第二天一早起來，他卻發現自己的被子破了一個大洞，你知道這是為什麼嗎？

有趣的成語遊戲

根據謎語猜成語：

1. 阿拉伯數字3在街上走著走著，不小心翻了個跟頭，接著又翻了一個；

2. 羊停止了呼吸；

3. 一隻蜜蜂停在了日曆上；

4. 第十一本書。

調出標準時間

難度指數 ★★　　　　所用時間（　　）秒　　答案見 P163

大山腳下，住著一位深居簡出的老人，他無兒無女，只有一個機械鐘陪伴著他。這天，老人生病了，鐘也因為忘了上發條停了，附近沒有地方可以校對時間。他決定下山去醫院買點藥。出門前他先上緊了鐘的發條，並看了當時的時間是上午7：35（時間已經是不準了），途中他經過郵電局，郵電局的時鐘是準的，老人看了錶記下了時間，是上午9：00，到了醫院拿完藥，又繞原路經過郵電局，當時郵電局的時間是上午10：00，回到家裡，牆上的鐘指著上午10：35。老人如何才能調出正確的時間呢？此時的標準時間應該是多少？

益智節目

難度指數 ★★　　　**所用時間**（　　）秒　　**答案見 P163**

電視臺正在播放一檔智力問答節目，主持人為選手唸完題，請選手在ABC三個選項中選擇一個正確答案。選好之後，主持人在選手沒有選到的兩個答案中，去掉了一個錯誤答案。此時，選手有一次機會去改選另一個答案。如果選手對答案沒有把握，在不確定的情況下，到底該不該改？

ANSWER解答篇

●書頁上點點的智慧

答案：將書的一角稍微翻起，用筆沿著書的邊緣畫一條直線就可以了。

●環球一周

答案：6架。先起飛3個，飛到1/8處加油，把第一架的1/2油分別加給其他兩個第一架剛好剩1/4飛回去，其他兩個飛機油又滿了再飛1/8到1/4處。都剩3/4油，將一架的1/4加給另外一架，它剩1/2，可以飛1/4回去。餘下一架油滿的可以繼續飛2/4路程也就是到3/4處。反方向在它飛到1/2處時三個同時起飛，如法炮製，大功告成。

●添數遊戲

答案：添的是小數，有很多種添法，比如：1.2+2.4+0.6+4.8=9。

●智鬥奸商

答案：他摸出字條後，就把紙條塞進嘴裡吃了下去。那麼只好看布袋裡剩下的那張字條上寫的是什麼了。當然那張字條上寫的是「許配女兒」，所以他的那張就被認作是「取消債務」了，這樣他就把問題解決了。

●睜一隻眼閉一隻眼

答案：他在瞄準。

●農夫過河

答案：第一步：把白菜運過河，然後回到河對面；

第二步：運過去一隻羊，然後帶著剛才運過去的白菜再回到河對面；

第三步：把帶回來的白菜放在原地，把另外的一隻羊也運過河去。

第四步：回到河對岸把留在那的白菜運過去就行了。

●量水問題

答案：第一步：將五百毫升的容器裡裝滿水。

第二步：將五百毫升容器中的水倒入三百毫升容器中（則此時三百毫升容器裝滿，剩下兩百毫升在五百毫升容器中）。

第三步：將三百毫升容器中的水倒掉，再把五百毫升容器中的兩百毫升水倒進三百毫升容器中（此時三百毫升容器中有兩百毫升水，五百毫升容器中無水）。

第四步：將五百毫升容器中接滿水，然後將五百毫升容器中的水倒入三百毫升容器直至裝滿，由於三百毫升容器中已經有兩百毫升水了，所以從五百毫升容器中只倒出一百毫升水。這時候，五百毫升容器中就只剩下四百毫升水。

●選擇理髮師

答案：打扮乾淨的那個。因為理髮師一般是無法為自己理髮的，他們平時的打扮、生活習慣跟髮型風格不符也正說明了他們是互相理髮。因此打扮乾淨的理髮師理髮技術水準高。

●營救公主

答案：寂靜的那條路。因為刺客剛剛走過，嚇走了路旁的青蛙，所以路才顯得格外寂靜，沒有一點聲響。而另一條路上的青蛙還在，說明刺客分明就沒有走那條路。

●賠了還是賺了

答案：賺了17美元。88美元買進95美元賣出賺了7美元；接著以100美元買進，110美元賣出，又賺了10美元，總共賺了17美元。

●婷婷的煩惱

答案：534正確，寫的最後一個數字是214。寫到200的時候，一位數有九個，兩位數（10～99）90個，三位數（100～200）101個，共寫了1×9+2×90+3×101=502個數字。餘下的數字是200以後寫的，每個三位數都有3個數位，所以餘下的數位一定是3的倍數。

（532-492）÷3=13...1不能被3整除，說明數的不正確。

（534-492）÷3=14說明200以後又寫了14個數位，所以最後一個數位是214。

ANSWER解答篇

●公雞下蛋

答案：大臣的兒子用的是相似事情進行類比的方法。他去面見國王，國王必然會問他「你父親怎麼不來」，他則趁機告訴國王，他的父親在家生小孩，任性的國王一定會勃然大怒，罵他：「胡說！男人怎麼會生小孩？」大臣的兒子則抓住時機，「是的，國王，男人是不能生小孩，正如公雞不能下蛋一樣。」國王自知理虧，因此只好免了那位大臣的殺身之禍。

●寶藏的密碼

答案：密碼是9783980因為要想讓這個七位數最大，首先要去掉4，讓9佔第一位，然後，去掉5和2，讓7和8佔第二位和第三位。剩下的這個七位數是9783980。

●和平過河

答案：南來和北往都是同一個方向，所以不用爭吵，可以一前一後一起過河。

●細菌分裂

答案：59分鐘。

思路啟迪：1個細菌放在瓶子裡，1個小時後充滿瓶子，說明這個細菌一共進行了60次分裂才正好將瓶子充滿。現有2個細菌，相當於一個細菌進行了一次分裂後得到的數目，所以這2個細菌只要再分裂59次分裂便可充滿瓶子。已經該細菌每分鐘分裂一次，分裂59次即需要59分鐘。

●清官分牛

答案：先從鄰居家借一頭牛，加在一起就是二十頭。老大分得二分之一於是正好分得十頭，老二分得四分之一於是分得五頭，老三分得五分之一正好分得四頭。

●大小和尚分饅頭

答案：大和尚二十五人，小和尚七十五人。

若是大和尚三十三人，就要分

3×33=99個饅頭，還剩100-99=1（個）饅頭，分給三個小和尚，這樣和尚總人數為33+3=36人，與已知有一百個和尚不符，不對！大和尚的人數須減少些。

若是有三十個大和尚，分3×30=90個饅頭，還剩十個饅頭，可以分給3×10=30個小和尚，這樣和尚總數是30+30=60人，還必須減少大和尚的人數。

若是有二十五個大和尚，分3×25=75個饅頭，還剩100-75=25個饅頭，可以分給3×25=75個小和尚，這樣和尚總數是25+75=100人，符合題意。

●選駙馬

答案：第一步：將其中一根香的一頭點燃，另一根香的兩頭同時點燃。

第二步：等兩頭點燃的那根香燒完的時候，另一根香正好還剩下一半。此時，將香的另外一頭也點燃，從這時起，這根香燒完所用的時間正好是十五分鐘。

●失蹤的銀子

答案：銀子沒有失蹤。這是典型的偷換概念題。三個書生開始時付出三十兩銀子，後各退回一兩，因此總付出是二十七兩銀子而不是三十兩。其中，這二十七兩銀子中店老闆得二十五兩，小二拿二兩。若要算當初付的三十兩，應該是最後付出的二十七兩加上退回的三兩，27+3=30。小二拿的二兩屬於最後的付出，包含在那二十七兩之中，兩者不能相加。

●果凍問題

答案：可以。他最多需要花三塊錢就可以滿足女兒LuLu的要求，因為就算運氣差，最初拿到的兩個顏色不相同，再拿一個有顏色重複的，因為只有兩種顏色的果凍。

●神奇的透視鏡

答案：兩個數字組成相同的數相減後，把結果中每位數字相加，一直加到最後成一位數，這個一位數一定是9，比如剛才寫的69573-36795=32778，3+2+7+7+8=27，2+7=9，根據這個規律，可以很快的推算出挑出的數位是幾！比如剛才挑出了7，最後的結果是3+2+7+8=20，2+0=2，與9相差7，所以能斷定挑出的數字是7。

●何時再會

答案：至少還要45天。

思路啟迪：從剛相會到最近的再一次相會的天數，是好朋友間隔去約會地點的最小公倍數，也就是3，4，5的最小公倍數60。已經過了半個月也就是15天，所以最少還要45天。

●猜牌遊戲

答案：由第一句話「史蒂芬先生：我不知道這張牌。」可知，此牌必有兩種或兩種以上花色，即可能是A、Q、4、5。如果此牌只有一種花色，史蒂芬先生知道這張牌的點數，史蒂芬先生肯定知道這張牌。

由第二句話「布朗尼先生：我知道你不知道這張牌。」可知，此花色牌的點數只能包括A、Q、4、5，符合此條件的只有紅桃和方塊。布朗尼先生知道此牌花色，只有紅桃和方塊花色包括A、Q、4、5，布朗尼先生才能做此斷言。

由第三句話「史蒂芬先生：現在我知道這張牌了。」可知，史蒂芬先生經由「布朗尼先生：我知道你不知道這張牌。」判斷出花色為紅桃和方塊，史蒂芬先生又知道這張牌的點數，史蒂芬先生便知道這張牌。據此，排除A，此牌可能是Q、4、5。如果此牌點數為A，史蒂芬先生還是無法判斷。

由第四句話「布朗尼先生：我也知道了。」可知，花色只能是方塊。如果是紅桃，布朗尼先生排除A後，還是無法判斷是Q還是4。

綜上所述，這張牌是方塊5。

●最佳方案

答案：最少需要十五分鐘。

第一步，爸爸與媽媽過橋，爸爸回來，耗時三分鐘；

第二步，姐姐和舒克過橋，媽媽過來，耗時十分鐘；

第三步，爸爸和媽媽過橋，耗時兩分鐘。

●誰是兇手

答案：根據真實情況（1）、（4）、（8）、（2）和（6），乙和丁是在甲和丙之前去老師家的。根據真實情況（3），丁必定是第二個去的；進而乙是第一個去的。根據真實情況（5），甲必定是第三個去的；進而丙是第四個去的。大學教師在第二個去他那兒的丁到達時還活著，但在第三個去他那兒的甲離開的時候已經死了。因此，根據真實情況（1），殺害大學教師的是甲或丁。根據真實情況（7），甲是兇手。

●天平秤球

答案：第一步，把13個球分成三組，數量分別是5、5、3，並記為A、B、C。其中A組5個球記為a_1、a_2、a_3、a_4、a_5；C組3個球記為c_1、c_2、c_3。

第二步，第一次測，測A和B，有三種情況。

第一種情況，A＝B，則重量不同的球在C組。再測c_1和c_2（第二次測），如果$c_1＝c_2$，則c_3就是重量不同的那個球；如果$c_1＞c_2$，再測c_1和c_3（第三次測），若$c_1＝c_3$，則c_2是重量不同的球；若$c_1＞c_3$，則c_1是重量不同的球。若第二次測量是時$c_1＜c_2$，同理可得到重量不同的球。

第二種情況，A＞B，則接著測a_1和a_2。如果$a_1＝a_2$，再測a_3和a_4。若$a_3＝a_4$，則a_5是重量不同的球；若$a_3＞a_4$，則a_3是重量不同的球；反之，則a_4是重量不同的球。如果$a_1＞a_2$，則a_1是重量不同的球；如果$a_1＜a_2$，則a_2是重量不同的球。

第三種情況，A＜B，可同理推出重量不同的球！

●老闆娘量酒

答案：第一步，用十一兩的勺子舀酒，倒入七兩的勺子中，則十一兩勺內剩四兩；

第二步，將七兩勺清空，把十一兩勺內剩的四兩倒入七兩勺內，則七兩勺內少三兩；

第三步，十一兩勺內裝滿，倒入裝有四兩的七兩勺內，則十一兩勺內剩八兩；

第四步，清空七兩勺，把十一兩勺內剩的八兩倒入七兩勺內直到滿，則十一兩勺內剩一兩；

第五步，清空七兩勺，把十一兩勺內剩的一兩倒入七兩勺內；

第六步，十一兩勺內裝滿，倒入裝有一兩的七兩勺內直到滿，則十一兩勺內剩五兩；

第七步，清空七兩勺，把十一兩勺內剩的五兩倒入七兩勺；

第八步，十一兩勺裝滿，倒入裝有五兩的七兩勺直到滿，則十一兩勺內剩九兩；

第九步，清空七兩勺，用十一兩勺內剩的九兩把七兩勺裝滿，則十一兩勺內剩二兩。

●抓豆活命

答案：第一個只可能拿平均數二十，因為拿其他數量都會是第一個或第五個死。第二個符合「2」則只會有三種選擇：一是拿二十個，二是拿二十一個，最後一種是拿十九個。反正只能拿比他多一或少一，因為差兩個就意味著第三個可以活，由於原則「1」，

大家都聰明。

若第二個拿了二十個，第三個一定知道前兩個拿的是多少，則不會讓自己和第五個去死，所以自己也會拿二十。由於原則「3」和「4」，所以第一種結果是：都死。

若第二個拿了二十一，則第三個有一種選擇：拿二十。若是拿了二十則是第二個和第五個死。若是拿了二十一，則第四個可以選擇拿二十，剛是第二個、第三個和第五個死。

若第二個拿了十九，第三個一定能分析出前兩個拿的是二十、十九，則第三個只有一種選擇，一定是拿二十，他一定不會拿二十一來冒險。因為若是拿二十則第二個和第五個死。若是拿十九，則第四個會有可能讓第二個、第三個和第五個死。所以一定是二十。

因此，可能有三種拿法：20 21 20 20 19，20 20 20 20 20，20 19 20 20 21。按照這樣的四個原則，無論如何，都是二、五必死，第三個和第四個都不會拿多於平均數。因此，第二個、第五個的死亡機率100%，第一個、第三個和第四個的死亡機率是33.3%。

●合理的解釋

答案:畫家說:「牡丹代表富貴,缺了邊,就是『富貴無邊』啊!有這等好事,還補什麼邊啊!」

●理髮師與絞刑架

答案:把他放了,並取消原來的那條法律。

思路啟迪:如果讓他在島上遊玩,那就與他說「要被絞死」的話不相符合,這就是說,他說「要被絞死」是錯話。既然他說錯了,就應該被處絞刑。但如果國王把他絞死,這時他說的「要被絞死」就與事實相符,從而就是對的,既然他答對了,就不該被絞死,而應該讓他在島上玩。所以,最後,小島的國王發現,他的法律無

法執行,因為不管怎麼執行,都使法律受到破壞。唯一的辦法就是,讓衛兵把他放了,並且宣佈這條法律作廢。

●破碎的玻璃瓶

答案:把瓶子放進冰箱的冷凍室,瓶子裡的水遇冷結冰後體積膨脹,瓶子就會裂開破碎了。

●神奇的魔術

答案:按魔術師的要求寫下的是一個數列,即著名的斐波那契數列。這一數列有一個奇妙的性質,前十項的和等於第七項的十一倍。因此只要把第七項的數乘以十一,就得出這十個數之和,所以魔術師能很快得出這十個數字的和是9900。

●牛頓的智慧

答案:因為牛頓說:我站在一公尺邊長的正方形中間,這就是說我是牛頓每平方公尺,所以我是帕斯卡!

147

ANSWER解答篇

●巧提玻璃杯

答案：把麻繩的一端纏繞在其中一個杯子的外面，再把玻璃杯連纏繞著它的麻繩一起塞進另一個杯子裡面，這樣牽住麻繩的另一端就能把兩個玻璃杯都提起來了。

●飛不走的氣球

答案：在繩子中央打一個活結，使結旁多出一個繩套來，從繩套中間剪斷，氣球就不會飛走。

●必贏的遊戲

答案：甲的策略其實很簡單：他總是報到3的倍數為止。如果乙先報，根據遊戲規則，他可報1或2個數字，若乙報1，則甲就報2、3；若乙報1、2，甲就報3。接下來，乙從4開始報，而甲視乙的情況，總能報到6為止。依此類推，甲總能使自己報到3的倍數，所以甲總能報到30。

●站立問題

答案：面對面站著。

●讀不對的店名

答案：行（ㄒㄧㄥˊ）行（ㄒㄧㄥˋ）行（ㄏㄤˊ）。

●阿基米德的智慧

答案：找兩個大盆，把王冠和同等重量的純金放在盛滿水的兩個盆裡，比較兩個盆溢出來的水。若兩個盆中溢出的水一樣多，則證明皇冠是純金所製；若放王冠的盆裡溢出來的水比另一盆多，就說明王冠的體積比相同重量的純金的體積大，則證明了王冠裡摻進了其他金屬。

148

●問路

答案：往西（「要字去掉女字即為西」）。

●一封家書

答案：書生的標點是：父母大人拜上：新年好，晦氣全無，人丁興旺，讀書少不得，五穀豐登。

書生父親的標點是：父母大人拜上：新年好晦氣，全無人丁興旺，讀書少，不得五穀豐登。

●漢字新解

答案：老教授晚上十點需要用車，因為「輔」，可以分成「十」、「點」、「用」、「車」。

●手套的顏色

答案：黃小姐戴的是白手套。白小姐戴的是藍手套。藍小姐戴的是黃手套。

黃小姐不可能戴黃手套，因為這樣她的手套顏色就與他的姓相同了。她也不可能戴藍色手套，因為這種顏色的手套已由向她提出問題的那位小姐戴著。所以黃小姐戴的必定是白手套。

●煎餅問題

答案：第一步：先同時煎兩塊餅，煎好一面後拿出其中的一塊。

第二步：把鍋裡的那塊餅翻面，再加入一塊新餅一起煎。

第三步：把兩面都煎好的那塊餅盛出，剩下的兩塊餅再一起煎。

●聰明的小狐狸

答案：將空袋從裡到外翻出來，將麵倒入空袋，把口繫緊。把袋子翻過來，將米倒進去。解開繫著的袋子，將麵倒入原來的袋子裡，然後再裝在米上面就可以了。

●分攤車費

答案：甲應分攤3個銅錢的車費，乙應分攤9個銅錢的車費。

思路啟迪：一共是8里路，所以前面4里路一共需要6個銅錢，甲乙應各付3個銅錢；因此正確的分攤法應該是甲付車費3個銅錢，乙付車費9個銅錢。

ANSWER解答篇

●A要去哪裡

答案：由B和C的話可知，B既不去上海也不去深圳，因此B去的是北京，而C不去深圳，知道C要去的城市是上海，所以A要去的城市是深圳。

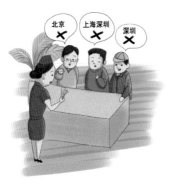

●開心急轉彎

答案：因為那列火車的車廂有十節。

●分酒之謎

答案：第一步：每個客人各先分三兩酒；每支酒瓶為兩位客人斟取三兩的酒，分完後，還剩下四兩酒，每支瓶中各二兩。

第二步：平均分配兩個酒瓶的酒：把其中一瓶二兩酒放入酒杯中，平分另一個酒瓶中的二兩酒。

第三步：同理平分掉剩下的二兩酒。

●虎爪逃生

答案：牠猜的是「吃」，因為牠說吃的話，猜對就過去了。如果猜錯那就應該是不吃，不吃老虎還得放小兔子過去，如果老虎要改變主意的話，還是小兔子猜對了，老虎一樣得放小兔子過去。

●四次比賽

答案：在1、3、4次A比B快，在1、2、4次B比C快，在1、2、3次C比D快，而在2、3、4次D就比A快。

●偷偷過橋

答案：有。趁整點那兩位軍人看過後，用最快的速度過橋，大約走50多分鐘後，倒過頭往相反的方向走。德軍整點醒來後必然會發現村民偷渡，即被包抄送回相反的地方，也就是他要去的地方。

●誰更聰明

答案：他是從另一個人的遲疑中猜出來的。因為一共只有兩頂黑帽子、一頂紅帽子，如果自己戴的是紅帽子，對方馬上就能斷定自己戴的是黑帽子，所以自己戴的一定不是紅帽子，而是黑帽子。

●神祕的星球

答案：地球。在地球上你任意扔一個東西，由於受到萬有引力作用，一切物體都會再回來的。

●不輸的15點

答案：符合遊戲規則的組合只有八組：1+5+9＝15，1+6+8＝15，2+4+9＝15，2+5+8＝15，2+6+7＝15，3+4+8＝15，3+5+7＝15，4+5+6＝15。可以列出一個3*3方格，這些個數在方格裡的排列是這樣的：

2	9	4
7	5	3
6	1	8

這裡，每行、每列、兩個對角線上的數字總和都等於15。這其實就是我國著名的九宮格問題，起源於河圖洛書，當時被人們譽為「宇宙魔方」，

當時的人們不知道這其實就是數學中的三階幻方。題中詹姆斯正是掌握了這個祕訣，才能設伏取勝。

●囚徒問題

答案：先給每個囚徒一個編號，1-100，並將天數也以100計數。剛開始假設燈是滅的，第i個囚犯做的事情是：如果他正好是第i天被拉去放風，則他點亮燈。若是第j天（i不等於j），再看燈是什麼狀態，如果燈暗的，則什麼都不做；如果燈是亮的，則把燈熄滅，並可以得到資訊，第j-1號的囚犯已經放過風，因此，以後第i個囚犯可以在第i、j-1這兩天被拉去放風的時候把燈點亮。依此類推，當有囚犯可以在任何天都能點亮燈的時候，就說明所有囚犯已經放過風了。

●時間之謎

答案：兩個半個小時就等於一小時啊！

●將軍的妙計

答案：常勝將軍叫大家拿起鏡子，千萬面鏡子把陽光集中反射到一個點，再照在敵軍的船帆上，使這個點溫度迅速升高，上過油的風帆很容易就著火燃燒了。

●戰勝惡魔

答案：讓國王首先喝一點慢性毒藥，再帶無毒的普通藥水跟惡魔比試。由於國王喝了毒藥，所以惡魔的毒藥剛好是解藥。換回來喝時喝的是無毒草藥水。所以國王活了。而惡魔剛開始喝的是無毒的藥水，後來喝的是他自己配製的最毒的藥水，所以他會被自己的藥水毒死，這樣國王就贏得了比賽。

●來自未來的信

答案：寄這封信的人在收信人地址的地方，先用鉛筆輕輕地寫上自己家的地址，然後隨便在裡面裝一張紙就寄出去了，等到第三天寄到自己家後，就用橡皮擦把自己家的地址擦掉，再用墨水寫上小雅家的地址。第二天再把當天的早報裝進信封裡，嚴密地封好後丟到小雅家的信箱裡就可以了。

●敲門的訣竅

答案：敲掛著一男一女那個房間的門。因為牌子全掛錯了，所以掛著一男一女牌子的房間住的肯定是兩男或兩女，因此只要房間裡有一人回答便可判定這個房間裡住的是哪個公司派出的代表。若回答的是男生，則此間住著兩男，旁邊掛著兩女牌子的一定不是兩女，所以可判斷出是一男一女，剩下的一間住的則為兩女。同理，若回答的是女生，此間住著兩女，旁邊掛著兩男牌子的房間住著一男一女，另一間則住著兩男。

●特殊任務

答案：用大頭針穿過火柴，並把火柴固定在軟木塞上。把軟木塞放到水裡後，火柴也不會濕。把火柴點燃，然後把燒杯倒扣在軟木塞上，火柴燃燒時把氧氣耗光，水就會進入燒杯。

●一串葡萄和一粒葡萄

答案：巴黎大叔笑著回答他們說：「一串葡萄和一粒葡萄的味道都一樣呵！」

●兔子問題

答案：共有兩百三十三對兔子。

第一個月初，有一對兔子；第二個月初，仍有一對兔子；第三個月初，有二對兔子；第四個月初，有三對兔子；第五個月初，有五對兔子；第六個月初，有八對兔子……把這些對數

順序排列起來，可得到下面的數列：

1，1，2，3，5，8，13……

觀察這一數列，可以看出：從第三個月起，每月兔子的對數都等於前兩個月對數的和。根據這個規律，可寫出下面的數列：

1，1，2，3，5，8，13，21，34，55，89，144，233……

推算出第十三個月初的兔子對數，也就是一年後該農場養有兔子的總對數。

●劫車行動

答案：首先先讓三個人過剪票口，上車後，拿三張通行證，先假設a/b/c三人，讓a帶三張通行證出去，帶e/d進來，接著b出去帶f/g，接著重複24次出進，就能把50人都接進來，接著z/b/c三人用通行證上車就能劫車了。

●群猴分棗

答案：三隻猴子，一百零八顆棗。由於棗最後能分盡，所以七顆七顆地分剩下的三顆還能重新再分一次給分完，所以一定是三隻小猴子，棗的顆數也一定是三的倍數。棗的顆數可以表示為$m=3x=5y+3=7z+3$，解這個方程式即可得到$m=108$。

153

ANSWER解答篇

●井底之蛙

答案：五天。青蛙每天白天爬六公尺，晚上下滑三公尺，平均每天能爬三公尺，到第四天晚上共爬了十二公尺，第五天白天再爬六公尺正好到達井口。

●現在時間

答案：這段對話發生在下午七點十二分，因為從現在到午夜這段時間的一半是兩小時二十四分，加上從午夜到現在這段時間的四分之一，就是四小時四十八分，就得到七點十二分。

●朋友聚會

答案：順序是：丁，戊，丙，甲，乙。

由題意，丁不是第二個也不是最後一個到達，推斷出了可以排的位置只有一、三和四。若丁排在第三位上，則戊排在第四位，剩下的位置是一、二和五。根據已知條件，乙緊跟在甲後面到達，所以甲、乙只能選擇相鄰的兩個位置一和二。但甲已經不是第一個到達約會地點的，跟題意不符，所以丁不可能是第三個到達的。同理，若丁是第四個到達，則戊最後一個到達。甲不是第一個到達，乙緊跟甲到達，所以甲、乙只能選二、三兩個位

置，丙只能選剩下的一號位置，與題意丙不是第一個到達明顯不符，所以最先判斷出了一定是第一個到達約會地點的，戊緊隨其後第二個到達。甲乙位置應該相鄰，所以只能選三、四或四、五的位置。又丙不是最後一個到達，所以甲、乙只能選四、五號位置，丙選三號位置，因此正確的到達順序應該是丁，戊，丙，甲，乙。

●神祕的電報

答案：取電文每個字上半部分組成一句話：五人八日去九龍取金。

●貨船過橋

答案：在船上再裝一些石頭，使船下沉兩公分，船就能順利過河了。

●突擊檢查

答案：士兵甲對排長的話進行了嚴密的推理。衛生檢查不可能在星期五，因為它是進行衛生檢查的最後一天，如果在星期四還沒有進行衛生檢查的話，那所有人都能推出衛生檢查將在星期五。

但排長說過，在當天早上八點之前，任何人都不可能知道衛生檢查時間，因此星期五進行衛生檢查是不可能的。這樣一來，星期四便成為可能進行衛生檢查的最後一天。然而衛生檢查也不能在星期四。因為如果星期三沒有進行衛生檢查的話，士兵就知道衛生檢查將在星期四或星期五舉行。

但從前面的論述可知道，星期五可以排除，這就意味著在星期三就已知道在星期四要進行衛生突擊檢查，這是不可能的。現在星期三便成為最後可能進行衛生檢查的日期。但星期三也要排除，因為如果在星期二還沒有檢查衛生的話，便能斷定在星期三要檢查。根據同樣的理由，全周的每一天都要被排除，所以下週根本不可能進行衛生檢查。

●巧破刁難之計

答案：要使桶內的水剛好是半桶，則必須把桶傾斜在使水剛好達桶口邊緣的程度，這時水面必須和桶底的最高點等高才行。因為桶的上下圓周所相對的點的連線，剛好把木桶分成兩半，如果水不及木桶，那麼，底的一部分就會露出水面，反過來說，假如桶內的水超過一半，那麼水面就會高過於底部。

155

●雞蛋不破的祕密

答案：把雞蛋拿到十公尺以上的地方，自由下落十公尺但沒有落到地面，當然還不會破了。

ANSWER解答篇

●密度大小

答案：把一些清水倒進原來的杯子裡，如果上層的液體增厚，那麼上層的液體是水；如果清水漸漸的滲入下層使下層液體增厚，那麼下層的液體是水。

●奇怪的建築

答案：因為他去考察的是南極或北極。

●巧吃骨頭

答案：調轉身子，用後腿去摳。

●珠寶分配

答案：不正確，將二號珠寶跟十三號珠寶弄混了，首先放進一號盒子的是一號和二號珠寶，所以還剩一個珠寶沒有盒子放。

●標準時間

答案：七點三十分。每個小時快五分鐘，六個小時正好快了三十分鐘，所以準確時間應是七點三十分。

●獨特的證明

答案：把羅馬數字十二攔腰切斷，就變成了兩個七。

●智取夜明珠

答案：神偷先把盒子放倒，然後把蓋子拉開一點，僅僅使夜明珠能掉出來，這樣就能不碰到毒蛇。神偷就是這樣把夜明珠給偷走的。

●神奇的魔鏡

答案：因為其他人都變得比夏娃難看，比夏娃笨了。

●巧熄香菸

答案：找一隻細長的玻璃茶杯，在兩個手指間夾住香菸，並將杯口向手心壓緊，二氧化碳就會很快將菸熄滅。

●船速問題

答案：往返的時間應該大於X小時。雖然水流速度不變，船在順水行駛過程中受到的推力，和在逆水行駛中所受到的阻力是一樣的，但船在順水時駛完一半航程所需要的時間比在逆水航行時駛完一半航程所需的時間少。也就是說，在航行的過程中，客船有更多的時間是在逆水中行駛的，因此，客船在水流有速度且速度恆定的情況下往返航行所需的時間，比水流靜止時要慢。

●數字揭祕

答案：對門油店老闆。550971051整個旋轉180°就是isoilboss（is oil boss）。

●密室裡的酒鬼

答案：四天。

從第二個或者第三個密室開始找，因為從位置作用上來講，第二個和第三個是相同的。假設從第二個開始：若

第一天在第二個密室裡沒有找到酒鬼，則在第一個，第三個，或者第四個密室裡產生了一個空酒瓶。第二天找第三個密室，沒有找到酒鬼的話，要嗎就會發現一個空酒瓶，要嗎就沒有發現空酒瓶。

1.沒有發現空酒瓶：酒鬼第一天肯定不在第三個和第二個密室裡，這就是說酒鬼第一天一定是在第一個或者第四個密室，所以第二天他應該在第二個或者第三個密室裡，而我們已經假設第二個密室沒有酒瓶，所以他應該去了第三個。這個時候，為了堵住他的去路，第三天繼續尋找第三個密室，若沒有找到，說明酒鬼去了第一個密室，那麼第四天去第二個密室肯定能找著酒鬼。

2.發現空酒瓶：酒鬼在第二天的時候，肯定在第四個或者第二個裡。如果在第四個密室裡，第三天繼續去第三個密室，一定找得到；如果在第二個密室裡，酒鬼在第三天就有可能在第三個或第一個裡，因此為了堵住酒鬼的去路，第三天必須繼續找第三個密室，沒有找到的話，說明酒鬼去了第一個。第四天找第二個密室，則肯定找到。

157

●話中玄機

答案：正月沒有初一就是「肯」。

●巧妙斷金付報酬

答案：第一次切下一根金條的七分之一，第二次切下一根金條的七分之二，一根金條就被分成了如下三段：七分之一根金條，七分之二根金條和七分之四根金條。

第一天：發給工人七分之一根金條；

第二天：給長工七分之二根金條，找回那七分之一根金條；

第三天：再發給工人七分之一根金條；

第四天：把剩下的七分之四根金條發給工人，正好找回前兩天所發的那七分之三根金條；

第五天：發給長工七分之一根金條；

第六天：給長工七分之二根金條，找回七分之一根金條；

第七天：把手上最後的七分之一根金條發給工人。

●聰明的切法

答案：先垂直切三刀，切成七塊，再橫著切一刀，月餅就切成十四塊了。

●生活中的智慧

答案：直接把塞子推進瓶子裡去。

●贏了冠軍

答案：甲與羽毛球冠軍下圍棋，與圍棋冠軍打羽毛球。

●挑瓜過河

答案：把挑著的西瓜浸在河水裡，拖過河去。

●高價買畫

答案：畫家用筆在財主畫像的脖子上添了一個枷鎖，並大書一個「賊」，然後拿到大街上去賣。街上的人看到這幅畫像後，都認出是財主。於是一傳十，十傳百，大家都紛紛跑去圍著畫像看，開心極了。財主知道後很氣憤，但又沒有辦法，只好出很高的價錢把這幅畫買回家，並丟到灶裡燒了。

●夢到的金子

答案：他讓縣令拿來五十個金幣，把金子拿到財主面前，叮叮噹噹的放進財主前面的袋子裡，問道：「你聽到的是這樣的聲音嗎？」財主回答：「是。」於是他告訴財主：「既然你借給別人的是金子的聲音，那麼剛才他已經還你了。」財主聽後無話可說，只好走了。

●奇怪的舉動

答案：因為淑娟有個壞習慣，睡覺的時候喜歡打鼾。雅萍不能入睡是因為隔壁的淑娟鼾聲如雷。她的電話吵醒了打鼾的淑娟，所以就能安然入睡了。

●一百一十一座廟

答案：取諧音：一棵柏樹，一塊石頭和一座廟合起來就是一佰（柏）一拾（石）一座廟。

●酒店猜字

答案：口。

●蜻蜓點水

答案：「汗」字。蜻蜓的形象「干」與「水」組成「汗」字。

●媽媽的生日

答案：9月1日。吉姆說如果他不知道的話，傑西肯定也不知道，這說明：傑西知道的N日不可能是唯一的日期，排除6月7日和12月2日。同時由這句話和上面的排除也說明：吉姆知道的M月中每個N日都不是唯一的，否則萬一媽媽的生日正好是那個唯一的N日，傑西就知道媽媽的生日是哪天了，所以肯定不是6月和12月。

現在還剩下：3月4日，3月5日，3月8日，9月1日，9月5日。

再由傑西說：「本來我也不知道，但是現在我知道了」這句話說明：吉姆知道的N日一定不是5日，否則他還是不知道。這時還剩下：3月4日，3月8日，9月1日。吉姆說「哦，那我也知道了」說明媽媽的生日是9月1號。如果吉姆知道的M月是3月的話，剩下的選項中還有兩個是3月的則他還是不知道媽媽的生日是哪天。

159

ANSWER解答篇

●荒唐對聯

答案：學生對的是：人吃飯，不吃屎，飯到肚裡變成屎；變成屎來多麻煩，不如當初就吃屎。

●乾隆下江南

答案：是那副數字對聯告訴乾隆的，那副對聯上聯是：二三四五；下聯是：六七八九，乾隆一眼就看出橫批該是「缺衣（一）少食（十）」，書生的饑寒交迫無處可訴，所以才貼了這麼一副對聯。

●失蹤的兩個人

答案：本來就是六個人，其中有兩個人分別是另兩對夫婦的孩子。

●制伏逃兵

答案：諸葛亮說：「這些人是我派到曹營去的！」魯肅便把這話傳到了吳國和魏國人的耳朵裡，曹操生性多疑，聽說後，自然以為這些逃亡來的士兵是奸細，非常氣憤，立即把他們給殺了，還將人頭拋回了蜀國邊境。從此，再也沒有蜀國士兵逃亡了。

●反常舉動

答案：他們正在一座很長的橋上工作，並且路軌旁邊沒有多餘的空間。火車到來時，他們離大橋的一端已經很近了。所以他們需要跑到橋的一端，然後跳到一邊去。

●幾時被淹

答案：不會被淹的，小朋友站在船梯上，水漲船高，永遠也不會被淹。

●互換杯子

答案：最少只需挪動一次。把一字兒排開的第二個杯子中的橙汁倒入第二個空杯中即可。

●擦不掉的漢字

答案：社區民眾從自己家裡，用幻燈機裡的強光把「違規建築」四個字打到路上的木板上，這麼一來，只要這塊木板不拿走，不管是用擦，或者是覆蓋，或者挖掉，都不會讓這四個字消失。

●電視機洩露的祕密

答案：電視機洩露了兔寶寶的祕密：兔媽媽打開電視機的時候發現電視機很熱，所以兔寶寶一定看了很長時間的電視，兔媽媽也因此知道了兔寶寶沒有說真話。

●智能預測機

答案：局長說：「預測機下一個預測結果會亮紅燈。」如果預測機亮紅燈表示「不會」，那麼預測結果就預測錯了，因為事實上它已經亮起了紅燈。如果它亮黃燈表示「會」，這也錯了，因為實際上亮的是黃燈，紅燈沒有亮。這樣智慧預測機的預測結果就不準確了。

●競選總統

答案：約翰對布萊恩說：「答應是一回事，做又是一回事啊！」因此布萊恩答應了約翰的要求，他一點也沒有違反對約翰的承諾。可憐的約翰是搬石頭砸了自己的腳。

●智懲小偷

答案：雷克說：「對不起，打錯了，我剛才看到你臉上有一隻蚊子。」小偷聽雷克如此說，立即明白雷克知道了他的底細，只好認命的走了。

●巧改對聯

答案：書生將對聯改成了：父進土，子進土，父子同進土；妻失夫，媳失夫，妻媳同失夫。

ANSWER解答篇

●對號入座

答案：1/2。

有一個簡單的方法，對稱法。不識字的人坐在他的座位與坐在最後那人的座位的概率都是1/100，且兩種情況對應的最後一人的正確概率是1和0，然後你只要把3個人的情況考慮一下，你會發現有一種對稱（正確與錯誤的對稱），所以概率是1/2。

●下雨天留客

答案：下雨天，留客天，留人不？留！

●如何關係

答案：父女關係或姨父與侄女的關係。

●牛牛的妙計

答案：拿筷子把碗裡的麵條吃掉一些再端過去。

●流淚的海龜

答案：排鹽。長期與海水為伴的動物，都會有這種看似「流淚」的排鹽現象。就好像海龜，牠生蛋的時候流眼淚，其實是在排鹽。研究證實，在海龜的眼窩後面，有一種排鹽的腺體，叫做「鹽腺」。鹽腺能把進入海龜體內的多餘鹽分，通過眼睛邊緣慢慢地將其排泄出來，看起來好像海龜在「流淚」。

●逃跑的妙計

答案：喜洋洋跟灰太狼進行的是賽跑比賽，牠趁灰太狼不注意時往相反的方向跑，等灰太狼發現的時候，牠早已跑回了自己的家。

162

●小氣的書生

答案：他太興奮了，以致於做夢都沒有停下自己的腳步，一直穿著甲的靴子在奔跑，所以蹬破了自己的被子。

●有趣的成語遊戲

答案：1.三番兩次；2.揚（羊）眉（沒）吐氣；3.風（蜂）和日麗（曆）；4.不可（book）思議（十一）。

●調出標準時間

答案：11：00。

思路啟迪：老人去醫院一個來回總共花了三個小時，而從郵局到醫院一個來回花了一個小時，所以老人從家到郵局一個來回需花費兩個小時的時間，所以他從家去郵局一趟需要一個小時的時間，路過郵局的時候他看到時間是上午9：00，所以當時的時間應該是8：00，時鐘慢了25分鐘，所以此時的標準時間應該是11：00。

●益智節目

答案：該改。原來的答案正確率為1/3，剩下的那個答案正確率為2/3。

思路啟迪：經由機率大小上來判斷。若選手先選A，那麼正確的機率是1/3，並且B和C加起來正確的機率是2/3。然後主持人在B，C中間去掉了一個錯誤答案（假設去掉了C），那麼就可以理解為C本應有的1/3的正確機率全都加到B選項中去了，如此一來B答案就有2/3的正確機率了。

如果從另一個角度理解，其實B正確的機率之所以會提高，是因為主持人並不是隨機去掉一個的，這樣就造成另外兩個答案正確的機率並不是一半對一半。

163

國家圖書館出版品預行編目資料

動腦遊戲好好玩／腦力&創意工作室編著.

第一版——臺北市：知青頻道出版；
紅螞蟻圖書發行, 2010.1
面 ； 公分. ——（Brain；14）
ISBN 978-986-6276-01-9（平裝）
1.益智遊戲
997　　　　　　　　　　　　　　　98023676

Brain 014

動腦遊戲好好玩

編　　著／	腦力&創意工作室
美術構成／	引子設計
校　　對／	鍾佳穎、朱慧蒨、楊安妮
發 行 人／	賴秀珍
榮譽總監／	張錦基
總 編 輯／	何南輝
出　　版／	知青頻道出版有限公司
發　　行／	紅螞蟻圖書有限公司
地　　址／	台北市內湖區舊宗路二段121巷28號4F
網　　站／	www.e-redant.com
郵撥帳號／	1604621-1　紅螞蟻圖書有限公司
電　　話／	(02) 2795-3656（代表號）
傳　　真／	(02) 2795-4100
登 記 證／	局版北市業字第796號
港澳總經銷／	和平圖書有限公司
地　　址／	香港柴灣嘉業街12號百樂門大廈17F
電　　話／	(852) 2804-6687
法律顧問／	許晏賓律師
印 刷 廠／	鴻運彩色印刷有限公司
出版日期／	20010年1月　第一版第一刷

定價180元　港幣60元

ISBN 978-986-6276-01-9　　　　　　Printed in Taiwan